U0013926

一起來學畫畫！

75個技法與練習，簡單易學，零基礎也能一次就上手

Modern Drawing: A contemporary exploration of drawing and illustration

雀兒喜·沃德（Chelsea Ward）著

吳琪仁、陳思穎 譯

遠流出版公司

一起來學畫畫！

75個技法與練習，簡單易學，零基礎也能一次就上手

Modern Drawing: A contemporary exploration of drawing and illustration

作者　　　雀兒喜·沃德（Chelsea Ward）
譯者　　　吳琪仁、陳思穎
責任編輯　汪若蘭
內文構成　賴姵伶
封面設計　賴姵伶
行銷企畫　李雙如、許凱鈞

發行人　　王榮文
出版發行　遠流出版事業股份有限公司
地址　　　臺北市南昌路2段81號6樓
客服電話　02-2392-6899
傳真　　　02-2392-6658
郵撥　　　0189456-1
著作權顧問　蕭雄淋律師

2018年9月30日　初版一刷
定價　平裝新台幣299元（如有缺頁或破損，請寄回更換）
有著作權·侵害必究　Printed in China
ISBN 978-957-32-8245-7(平裝)
遠流博識網 http://www.ylib.com　E-mail: ylib@ylib.com

©2018 Quarto Publishing Group USA Inc
Artwork and text © 2018 Chelsea Ward

Traditional Chinese edition copyright: 2018 Yuan-Liou Publishing Co., Ltd.
All rights reserved.

國家圖書館出版品預行編目(CIP)資料

一起來學畫畫：75個技法與練習，簡單易學，零基礎也能一次就上手 / 雀兒喜.沃德(Chelsea Ward)著；吳琪仁,
陳思穎譯. -- 初版. -- 臺北市：遠流, 2018.09
　　面；　公分
譯自：Modern Drawing : a contemporary exploration of drawing and illustration
ISBN 978-957-32-8245-7(平裝)
1.鉛筆畫　2.畫畫技法
948.2　　　107003916

目次

想看看其他作品示範，找尋靈感嗎？
請上**www.quartoknows.com/
page/modern drawing**

前言

每當學生問起我的姓氏，我總會說：「就是把畫畫的英文（draw）反過來寫。」所以，畫畫可說是我名字的一部分。畫畫也是我生命中重要的一部分，我人生中最早的回憶，有不少都和畫畫有關：我用從媽媽皮包拿的筆，在黃色便條紙上塗鴉……用蠟筆在餐廳菜單背面塗鴉……用粉筆在我爸店裡的金屬櫃上塗鴉……

多年以後，我依然熱愛畫畫，曾完成「百日畫畫挑戰」，也曾在旅行期間，只花一個月就畫完一整本素描本。經過這麼多年的練習、無數畫了又擦掉的作品、許許多多不堪回首的素描本，我才磨練出屬於自己的風格、畫畫技巧與眼光。

畫畫這種藝術創作形式相當獨特，因為它不侷限於使用單一工具。我在自己的工作室就放了各種顏色、筆尖粗細不一的簽字筆或原子筆，以及畫筆、墨水、麥克筆、水性色鉛筆等等。出門在外的時候，我喜歡帶慣用的鋼筆和水筆，至於我大部分的作品，都是用水彩完成上色，或是以電腦上色；不過，一切都從最基本的鉛筆畫開始。

就像幾乎所有的藝術形式和媒材一樣，每一幅畫都從最基本的材料開始，也就是簡單的一張紙、一枝鉛筆。鉛筆畫是許多藝術創作類別的基礎，包括水彩、雕塑、數位藝術、黑板粉筆畫、油畫、建築、漫畫、插圖……也因此，用鉛筆畫畫是非常基本的技巧。相較於其他藝術創作形式，鉛筆畫或許不是最炫目出眾的類別，但絕對是最重要的。

以現代繪畫而言，我認為任何方法和規則都可以接受檢測、刪改、反覆測試，但為了測試這些技法的界限，必須先瞭解既有的法則。本書會教讀者基礎的畫畫技巧，從畫一條單純的線開始，到如何畫出形狀，再到如何建構複雜的圖形；我們會一起學習畫畫的基本知識，接著了解畫畫的工具，以及畫不同主題的方法；我們也會玩玩看各式各樣的媒材，實驗不同的使用方式。畫畫不應僅限於使用單一工具，甚至不必侷限於非水性的媒材。舉例來說，只要一枝鋼筆，配合水彩筆和一點點水，畫出來的作品就能搖身一變，成為水墨畫；簽字筆或原子筆加上水彩，也能做出獨特的複合媒材效果。此外，我還會在本書中分享如何養成畫畫習慣的小祕訣，幫助各位增進技巧與信心，不論在工作室內或旅行在外，都能越畫越上手。

畫畫用具

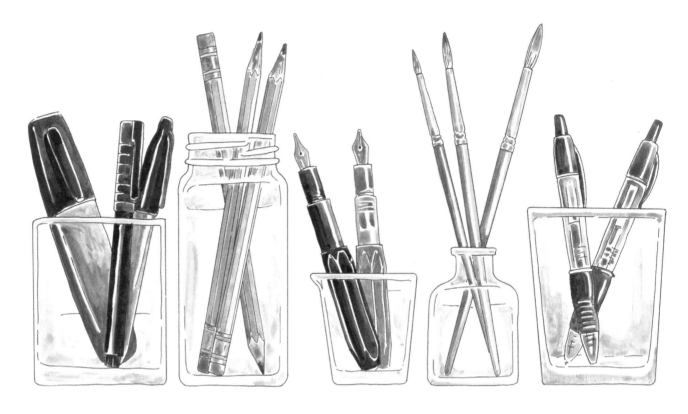

在畫畫的這個領域，選擇幾乎是無限的，尤其是畫畫工具。可以用的畫畫工具非常多（有些說不定會讓人意想不到），例如軟毛筆、鋼筆、簽字筆或原子筆、碳筆等等種類眾多，甚至是用一根樹枝沾墨水畫也行。

鉛筆

好用的鉛筆有很多種，不過永遠別小看最基本的2號（HB）鉛筆！2號鉛筆可是很實用的。雖然2號鉛筆畫不出非常深的顏色，但不管是要打草稿，還是要盡快把點子畫下來以免忘記（或是以免畫的對象走掉、開車離去、跑掉），2號鉛筆都是很好用的工具。

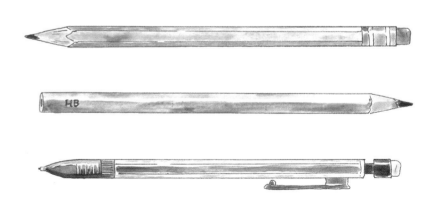

我打草稿和塗鴉通常用自動鉛筆，尤其是在外旅行的期間，這樣就不需要隨身帶削鉛筆機，否則還得四處找垃圾桶倒鉛筆屑，或者途中還得擔心背包裡的削鉛筆機不小心打翻。自動鉛筆的筆尖永遠都很尖，可以輕鬆填充筆芯。就像2號鉛筆一樣，自動鉛筆的深淺變化比較有限，不過依然是很棒的基本配備。

畫畫用筆

購買畫畫用筆時，你可能會覺得眼花撩亂，因為品牌實在太多了！建議盡量嘗試，試過越多越好。每個牌子都有不同粗細與寬度的筆尖，還有種類繁多的顏色可供選擇。

防水筆或水溶性筆　根據不同的場合，需要使用不同的筆，不過一枝品質不錯、筆尖夠細的防水筆幾乎在任何時候都可以派上用場。如果我來不及當場用水彩上完色，我通常會先用細筆尖的防水筆打草稿，既然是防水的（也可以說是持久），就不用擔心水彩會讓筆的墨水暈開或沾染，在室外作畫時也不怕下雨。此外，防水筆也可以在已乾透的水彩或是鉛筆底稿上增添細部、加強某些部分。

和防水筆相反的是水溶性筆，是指墨水不具防水特性的筆。雖然這種筆看似很容易弄髒畫紙，好像比較不實用，但換個角度思考，只要加一點水，任何畫都可以變成水墨畫！

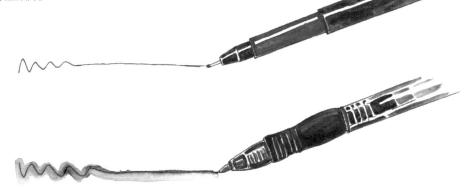

簽字筆或原子筆　簽字筆能夠迅速填補大片色塊，只是比較不容易控制筆畫粗細。假如手邊沒有鉛筆，簽字筆就很適合拿來速寫或畫動態速寫。

用原子筆畫畫也很好玩。原子筆的墨水流得比較慢、比較平均，所以較容易控制粗細，能用來為一幅畫慢慢疊加陰影。有些原子筆的筆尖極細，因此只要一枝很普通的筆，就可以畫出非常細緻的細部。很多原子筆的墨水都是水溶性，稍微加工一下，就能搖身變為一幅水墨畫。

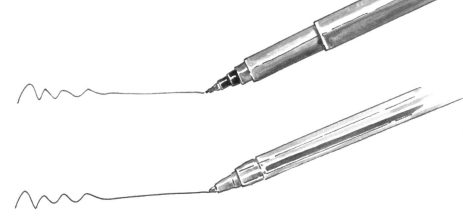

細字筆、粗字筆和軟筆頭筆　針對各種不同的筆尖和粗細，每種廠牌的分類方式都不同，市面上幾乎什麼樣的筆都有，有細字或極細字，也有中等粗細、粗字跟軟筆頭。

細字筆或細麥克筆很適合畫細部很多的畫，例如可以用細筆尖勾勒形狀，創造極為精細的線條。不過就填補陰影而言，細字筆的筆尖太小，這時候就需要中等粗細的筆或是粗字筆來畫。

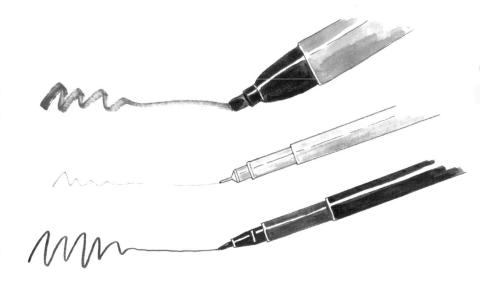

中等粗細的筆跟粗字筆可以創作出許多不同類型的畫，例如畫色塊時就很方便，也很適合速寫和動態速寫。雖然這些筆比較大，使用起來可能不太順手，但粗筆尖能夠畫出非常漂亮、隨興的風格。

軟筆頭的筆用途相當多，這種筆畫起來特別有趣，因為能藉由施加不同的力道，改變筆畫的粗細。有了不同尺寸的軟筆頭，我們可以模擬毛筆畫、可以寫書法字，甚至可以描繪出寫意的動態速寫。

鋼筆　這種筆看起來很古典老派，但可別因此敬而遠之！鋼筆是我旅行時最喜歡帶的一種筆，因為筆尖很細，能夠創造完美俐落的線條。大多數廠牌都提供不同顏色的墨水，可以在手邊隨時備著幾種，只要換一下墨水管就能改變顏色。出外旅行的時候，我會準備三枝尺寸輕便好攜帶的鋼筆，以及藍、黑、棕三種墨水。

鋼筆另一個好玩的特點是可以加水。拿水彩筆輕沾一點水，就能讓鋼筆的墨水渲染開來，把作品變成一幅水墨畫。

用紙

我在自己的素描本裡會放各式各樣的紙，包括圖畫紙、方格紙、水彩紙、牛皮紙、複合媒材畫紙（multimedia paper）。有時候，在找到適合的主題之前，我自己也不知道接下來會想要畫什麼。

剛開始練習畫畫的時候，選擇好的複合媒材畫紙，可以讓你盡情實驗不同的技法和媒材。鉛筆、簽字筆、代針筆跟麥克筆都很適合畫在超過90磅的複合媒材畫紙上，磅數越重，就越適合搭配水彩或墨水，不必擔心紙張因為沾了水而破掉或變形。

圖畫紙一向是個好選擇，越厚越好。新手可以選用80磅的圖畫紙，無論用鉛筆、原子筆、碳筆、麥克筆都行，甚至能畫上幾筆水彩，不要太溼即可。

以下是其他幾種不錯的紙，可以盡情嘗試：
• 牛皮紙或棕色包肉紙
• 水彩紙（140磅，我偏好冷壓水彩紙）
• 方格紙（拿來練習畫建築或透視技法非常棒）
• 淡色紙或彩色紙

準備好畫畫用具之後，就可以揮灑創意了！每種工具各有不同的特性和潛力，可以盡量探索和實驗，這個過程會很好玩的。不妨試試看各種筆觸、形狀、圖樣的練習，嘗試在不同的紙上畫，看看自己喜歡哪一種紙、哪一種畫筆。

其他畫畫工具

不妨將以下這些工具也納入自己的基本畫畫用具盒：
• 橡皮擦
• 削鉛筆機
• 水彩筆（用來製造漂亮的暈染效果）
• 小袋子或是小盒子，用來整理畫畫用具

剛開始學畫畫時，要記住幾件非常重要的事。

- **按照眼前所見的事物來畫**。聽起來很簡單，對吧？但真正做起來不見得容易。畫畫的過程中，很容易忘記要仔細觀察所畫的對象，不遺漏任何細部；我們的大腦會自動填補空白，令我們忘記那個事物獨有的細小特徵。描繪生活情景的時候，記得要盡量抬頭觀察我們所畫的對象，越頻繁越好。讓眼睛看清楚要畫的東西，這樣就能避免我們的心智自動補上大腦誤以為的圖像。想像力是非常棒的工具，不過練習描繪生活景物，能夠增加畫畫的元素，讓從想像力發展出來的作品更有寫實感。

- **輕輕地畫底稿**。人都會犯錯，特別是畫畫的時候。畫草稿時記得越輕越好，這樣要是畫錯了，會比較容易擦乾淨。

- **別急著擦掉**。我們一定會畫錯，只要邊畫邊從錯誤中學習就好。在擦掉畫錯的痕跡或線條之前，記得先畫下正確的版本！我們往往習慣立刻擦掉畫錯的地方，結果只是一而再、再而三地畫錯……然後再畫錯……你懂的。但是，如果保留已經畫錯的地方當做參考，就更有機會一次畫對。

- **要有耐心**。米開朗基羅不是一天就完成大衛像，畫畫技巧也不可能在一天之內進步。畫畫有時很無聊繁瑣，但進步需要時間，所以要保持耐心，按照自己的步調畫。

- **對自己寬容一點**。如果是新手，更要對自己溫柔，在學習新技巧時對自己太過嚴厲，反而會造成反效果。當自己的頭號粉絲吧！

無論是再複雜、再奇特的物品，都是由簡單的形狀所構成。圓形、三角形、正方形、長方形、橢圓形……可以運用這些最基本的形狀，把任何物品加以簡化、分解。

選擇一個離自己最近的物品（例如鞋子、盆栽、椅子等等），將它分解成最基本的形狀。旁邊沒有東西嗎？拿本雜誌，從中挑一張圖片練習吧！

先找出最大的形狀，或是觀察這個物體的輪廓，再慢慢由外向內加以分解。請注意，有些輪廓的形狀可能會相互重疊。

辨認出較大的形狀之後，開始觀察內部。在一開始的大形狀裡面，是不是藏了更小的形狀？輕輕畫下這些形狀，跟已經畫好的地方重疊也沒關係。

畫下比較小的形狀之後，開始把每個形狀連起來。輕輕地打草稿，在形狀相接的地方加上適當的曲線或突出來的部分。這時候，也可以動手擦掉形狀重疊之處多出來的線條。

練習觀察生活周遭的各種形狀，任何物體、植物、動物、甚至是人，都是由基本的形狀所構成。

筆觸與
線條介紹

筆觸和線條的畫法有無數種，有些技巧特別適合某些畫畫主題，不過每一種技法都可以自由調整、搭配。

以下這幾種不同筆觸的技法，能夠畫陰影、創造質地感，並且使作品看起來更立體。

點畫法　點畫非常好玩，也是一種製造陰影的好方法。用鉛筆就可以畫點畫法，不過使用筆尖粗一點的簽字筆會更快。

使用簽字筆或麥克筆，在紙上重複輕壓，就能製造許多小點。要是一直用力壓筆尖，筆尖很容易變鈍，所以最好輕柔一點，才不至於太耗損筆尖。

每個點之間的距離越近，陰影看起來就越深；每個點相距越遠，陰影看起來就越淺。

影線法　假如時間緊湊，或者只想做個速寫，但需要稍微突顯物體的弧度，並註記稍後要在哪些地方打陰影，就很適合用影線法，這種筆觸不管用什麼工具都能畫。

拿出畫畫用具，快速畫下一條條短線。就跟點畫法一樣，線條越緊密，陰影顯得越深；線條越稀疏，陰影顯得越淺。畫影線法時，可以試著畫曲線，就能夠製造出陰影有形狀的感覺。如果是用簽字筆，在畫線時稍稍用力，可以讓線條較粗。

如果想強調物體的形狀或某個細部，尤其是在畫植物的時候，就非常適合用影線法。

交叉影線法　交叉影線法跟影線法很相似，只是線條相互重疊。相較於點畫法跟影線法，用交叉影線法畫陰影的速度更快。交叉影線法的筆觸也能往不同方向延伸，所以也可以用曲線畫交叉影線法，創造出有形狀的感覺。

以下是幾種練習筆觸的方法。

漸層 畫一個大約2.5公分寬、7.5公分長的長方形，選擇點畫法、影線法或交叉影線法中的一種，從左往右開始畫陰影。一開始在左側，點或線要盡量靠近，密到幾乎看不見紙張；隨著慢慢往右畫，點或線要漸漸分開，露出越來越多紙的底色，到了最右側，應該要只有零星的點或線，大部分都是紙的顏色。

想要判斷是否還需要增添點或線，有個很好的方法是瞇起眼睛看。瞇眼的時候，可以看出漸層的效果，以及需要添補陰影的地方。

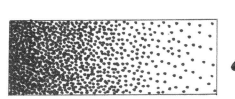

點畫漸層

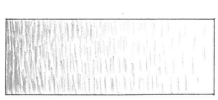

影線漸層

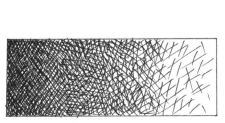

交叉影線漸層

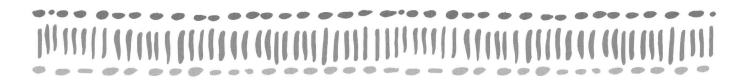

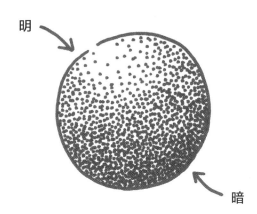

形狀的明暗色調 練習過用點畫法、影線法和交叉影線法畫出漸層之後，就能運用這幾種技法表現光影了。

首先畫一個圓，想像在畫紙的左上方，有一道光線投射下來，照在這個圓上，這時候，陰影最深的地方會是圓的另一頭，也就是圓的右下部分。運用點畫法、影線法或交叉影線法，畫出最深的陰影，越靠近左上角，點或線之間的距離要越遠，露出越多畫紙的底色。

明

暗

若是用影線法或交叉影線法來畫，可以順著圓的外框畫，模仿圓的弧度，讓整個圓看起來更立體。不妨換幾種不同的筆畫畫看，測試以各種筆用這些技法畫出來的效果如何。

用這三種技法畫好圓的光影之後，接著試試看不一樣的形狀吧！也可以改變光線投射下來的角度，練習從不同方向畫光影。

不妨試著用各式各樣的筆，在不同形狀上用不同技法畫陰影，實驗看看這些筆會製造出什麼樣感覺的筆觸。

負空間 另一個好用的技巧是負空間，這指的是某個形狀遺留下來的區塊。例如，把一隻手伸出，張開五指，那麼每根指頭之間的負空間看起來會像三角形。

使用適當的技巧，就能夠畫出一個形狀的輪廓或是剪影。第一步是用鉛筆勾勒想要的形狀，接下來，不要像平時那樣在形狀內部填補陰影，而是要把陰影畫在形狀的外面。

運用這些技巧，練習畫漸層和各種形狀之後，從身邊挑選一樣東西，畫畫看日常物品吧！水果、花朵、咖啡杯、果醬罐……不管什麼都行！

在畫比較複雜的物體時，要先把它解構成最基本的形狀，輕輕用鉛筆打草稿，等到畫出滿意的輪廓，再以鉛筆或其他種類的筆，逐步加上點、直線或交叉影線。注意光源從哪裡來，以及這個物體投射出怎樣的陰影。

線條畫

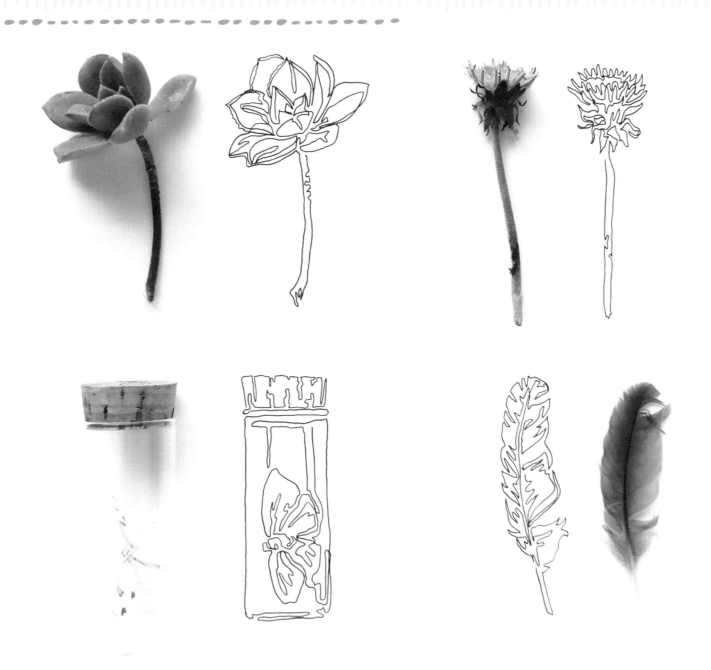

輪廓畫法　輪廓畫法是一種很適合暖身的小練習，能夠用來練習比較活潑、不拘束的畫畫風格，或是仔細觀察某樣物品。現在就拿起筆，在筆尖不離開畫紙的情況下，畫完某樣物品吧！

從物品的中心開始，慢慢往外圍畫，線條可以交錯、重疊，直到所有的形狀都被捕捉下來。如果線條重疊好幾次，會讓物品看起來有陰影，類似交叉影線法的效果。

假如想要更有挑戰的練習，試試盲畫！挑選一樣物體，畫下輪廓，從頭到尾都不要看畫紙，瞄一眼也不行。畫完的成品通常會有點奇怪，不過這是個很棒的練習，可以讓人放得更開，並且藉機好好觀察一樣物體，再動手畫另一幅更多細部的作品。

動態速寫　任何媒材都可以畫動態速寫，甚至是水墨畫。這種技巧能磨練畫畫的速度，精簡畫畫的線條。動態速寫的重點在於要迅速完成，運用最少的筆觸，傳達最多的訊息。這需要多多練習，但能夠訓練眼睛、加快畫畫的速度。

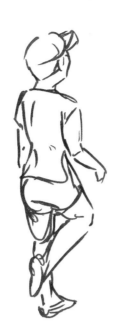

在畫移動中的主題時，動態速寫特別好用。因為這種畫法可以畫得很快速、簡略，而且可以較為準確地捕捉人物動作。線條可以像輪廓畫法一樣重疊，最好更流暢，才能表現動感。

開始畫之前，先觀察描繪的對象。對方全身的重量是不是集中在某一邊？光線是否以某種方式投射在這個對象身上？給自己設定一個時間限制，以免在某些部分太鑽牛角尖，畫得太仔細。

畫的速度要快，筆觸要表現出主題的大小、重量、動作、形狀等等特點。假如畫的對象重量偏向某一側，或是陰影集中在某一邊，筆觸就需要呈現出來，在那一側使用較粗或顏色較深的點跟線。同樣的道理，在光線較明亮的區域，則要使用較細或較小的點跟線。如果使用鉛筆，畫到陰影較深的地方時，可以稍稍傾斜筆尖，用鉛筆側邊製造較寬的線條。此外，動態速寫很適合搭配影線法，細線能夠輕易表現出形狀、動作和陰影。

隨身攜帶
素描本

隨時帶著素描本的習慣，有時候比畫畫本身還要難，但我真心相信這是一個很值得培養的好習慣。如此一來，畫畫的技巧和自信不僅會隨著時日而進步，也能讓畫畫技巧保持嫻熟狀態。

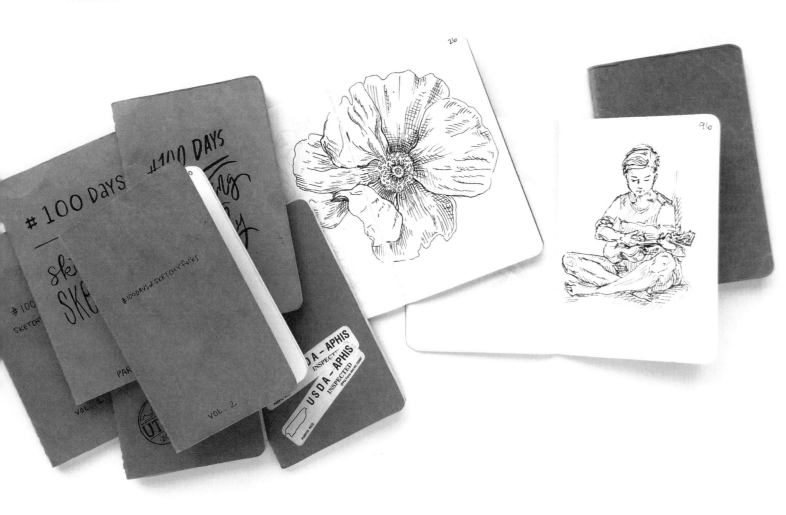

記住，素描本裡的作品不一定要很完美。我們參觀美術館時，只會看到牆壁上掛著最後完成的偉大藝術品，並不會看到在這個作品誕生之前，藝術家畫過的成千上百張素描。素描本裡的作品，只要是輕鬆簡單的草稿就好，所以在素描本裡的畫也可以隨興，甚至是潦草都沒關係。素描本是讓我們畫錯、學習、嘗試新點子的地方，讓點子經過足夠的醞釀，發展為最終的作品。

要養成隨手素描的習慣，有個很棒的方式，就是給自己一個挑戰：連續畫個好幾週、一個月、甚至是100天！要畫什麼都行，可以畫小孩、花園裡形形色色的植物、貓，或是每天留意到的各種事物。我每次結束一項畫畫挑戰，就老是覺得每天的行程好像少了什麼。畫畫一成為我們每天必做的事項，就要好好保持。挑戰連續畫上365天也不錯啊！

成功完成
畫畫挑戰的關鍵

- **挑戰不要太難**。是，這是一個挑戰，照理來說不應該太簡單……但難度也應該在合理範圍內。假如你很清楚，每天自己要運動、工作、買菜、煮飯，根本不可能抽出完整的一小時畫畫，就不要把難度設定得太高，否則注定失敗。最快澆熄熱情的方法，就是才第三天，就已經覺得一切都完了。一天抽出10到15分鐘即可，你可以早上邊喝咖啡邊畫，或是上床之前畫（睡前不要滑手機，就有時間了）。

- **畫小一點的圖**。我在進行畫畫挑戰時，偏好使用放得進口袋的小素描本，這樣就能放在包包或口袋中隨身攜帶。因為尺寸夠小，即使想要畫100張，也不至於讓人退卻。

- **從每一頁中學習**。如果畫得不如自己預期的好，不要太責怪自己。把每一頁當成一塊積木，慢慢堆疊，最終就會通往下一幅作品。搞清楚哪裡畫得不夠好，把自己學到的東西融入下一張圖。

- **為挑戰負起責任**。把自己正在進行畫畫的挑戰告訴別人，說不定也可以邀他們一起參與。跟好友分享自己的作品，或是上傳到社交網站上，還可以創造一個hashtag，讓別人追蹤你的挑戰記錄，一路為你加油。

出門畫畫

每一趟旅行結束，我最喜歡的紀念品就是自己的素描本。隨便翻一頁，我都可以立刻說出這是在哪裡畫的、當時我跟誰在一起，說不定還記得我那天吃了什麼口味的冰淇淋！

畫畫能夠加強記憶，那是用手機隨手拍照無法比擬的。描繪一幅景象的時候，我會更仔細觀察眼前的事物，注意到更多細部，這都是用手機拍照時不會留意到的。手機確實更快、更方便，但相較於沒拍到，要是沒畫下來的話，我會更後悔。

出門在外還要畫畫聽起來很麻煩，不過只要稍加準備，任何空間都可以變身為小畫室！

在我的旅行用畫畫工具裡，有幾種我平時最愛用的工具，但是尺寸比較小，例如：鉛筆、橡皮擦、鋼筆、水筆、水彩組。準備尺寸小一點的工具，較易於隨身攜帶，可以放在口袋或隨身包包。有時候，只要帶了小尺寸的畫畫工具組，素描本就不會留白，而會充滿旅行的回憶。

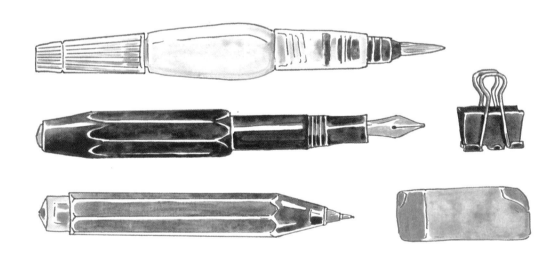

我身上一定會有的畫畫工具包含：
- 小枝的水筆：水筆是很好用的畫畫用具，有了水筆，就不需要另外帶一罐水才能上色。水筆的型號很多種，我自己習慣隨身帶著旅行用的尺寸。
- 小枝的鋼筆：我有一枝細筆尖的鋼筆，還有黑色、藍色、深褐色的墨水管可以替換。
- 小枝的自動鉛筆。
- 很小的長尾夾，風大的日子用來夾住畫紙。
- 小橡皮擦。

當然，不是每種工具都買得到方便旅行的尺寸，但我會盡量選擇小一點的，騰出空間放其他沒有小尺寸的工具。

短期旅行時，我會帶小素描本（寬15公分、長22公分），適合放在皮包或背包裡。如果是出國，或是旅行時間超過一個月，我通常會帶一般尺寸的素描本（寬21.5公分、長28公分），這樣畫畫主題的選擇會比較多，可以畫寬一點的風景畫、很高的建築物，或是其他場景。

長期外出之前，我喜歡親手裝訂一本素描簿，在裡面放入各種紙，例如方格紙、圖畫紙、水彩紙、淡色紙。多準備不同類型的畫紙，可以避免太快用完同一種媒材，也能更自由彈性地運用畫畫工具。所以，買新的素描本時，別忘了加幾張其他類型的紙，可以把淡色紙、方格紙、美術紙、舊樂譜、包肉紙剪成適合的大小，貼在素描本中。

出門畫畫的秘訣

• **選擇輕巧簡便的畫畫用具，一定要隨身帶。**每次我到一個新的城市，眼前又恰好是最完美的場景，若是手上沒有帶素描本和筆，那種沮喪悔恨真是難以用筆墨形容。畫畫用具不需要帶太多，盡量輕便好拿，這樣才便於帶在身上，隨時隨地開始畫。

• **畫快一點。**畫會移動的東西時（例如行人或車），很可能在還沒畫完時，要畫的對象就走遠了。隨時做好對方可能離開的準備，動作越快越好，可以畫得很簡略，只要畫出大致的輪廓和形狀即可，晚點再加工添補細部。例如，要是才剛把鞋子畫得很棒，穿著鞋的人卻在你還來不及完成的時候就走了，一定會非常氣餒。

• **找有遮蔭的地方。**雖然我通常喜歡迅速畫好，有時候我也想留在同一個地點，捕捉所有細部，這時候待在有遮蔭的地方絕對比較舒適。要是附近都沒有遮蔽，記得做好防曬或是戴帽子，以免曬傷。

• **拍照。**我很喜歡直接畫下日常物品，但在某些狀況，可能沒辦法立刻畫，例如天氣轉壞、光線突然變化太大，還有也說不定想畫的對象走掉或開車走了。假如沒辦法當場畫完，拍張照片當參考會很有幫助，所以畫畫時，在手邊準備好手機或相機，是很好的習慣。找到理想的作畫地點以後，務必先拍張照片留作日後參考，以防萬一！

如果我已經知道會沒時間上色，我會先用鉛筆打草稿，再用防水筆畫上定稿的線條。只要有照片，我就可以晚點看著照片畫完，不必純憑記憶上色。

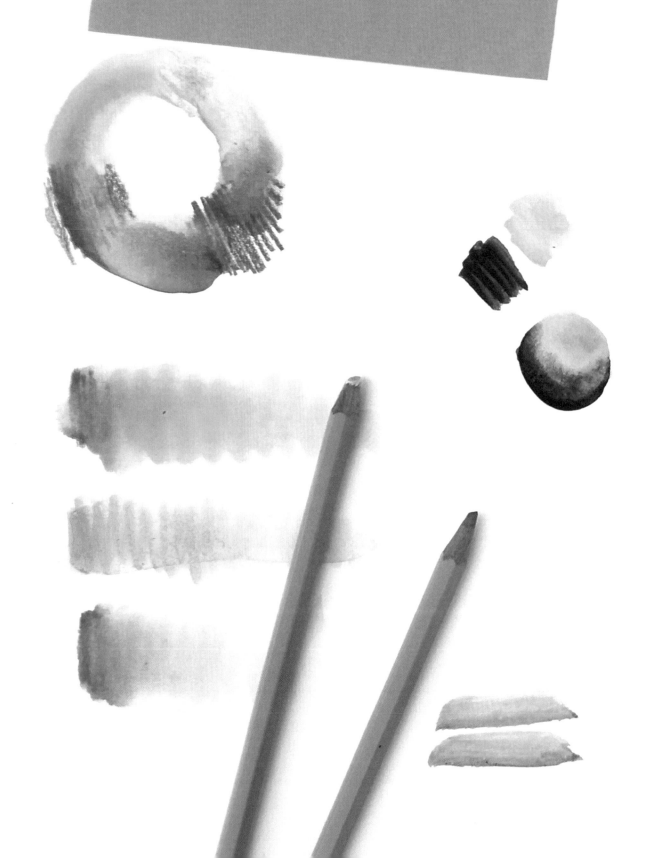

畫上顏色

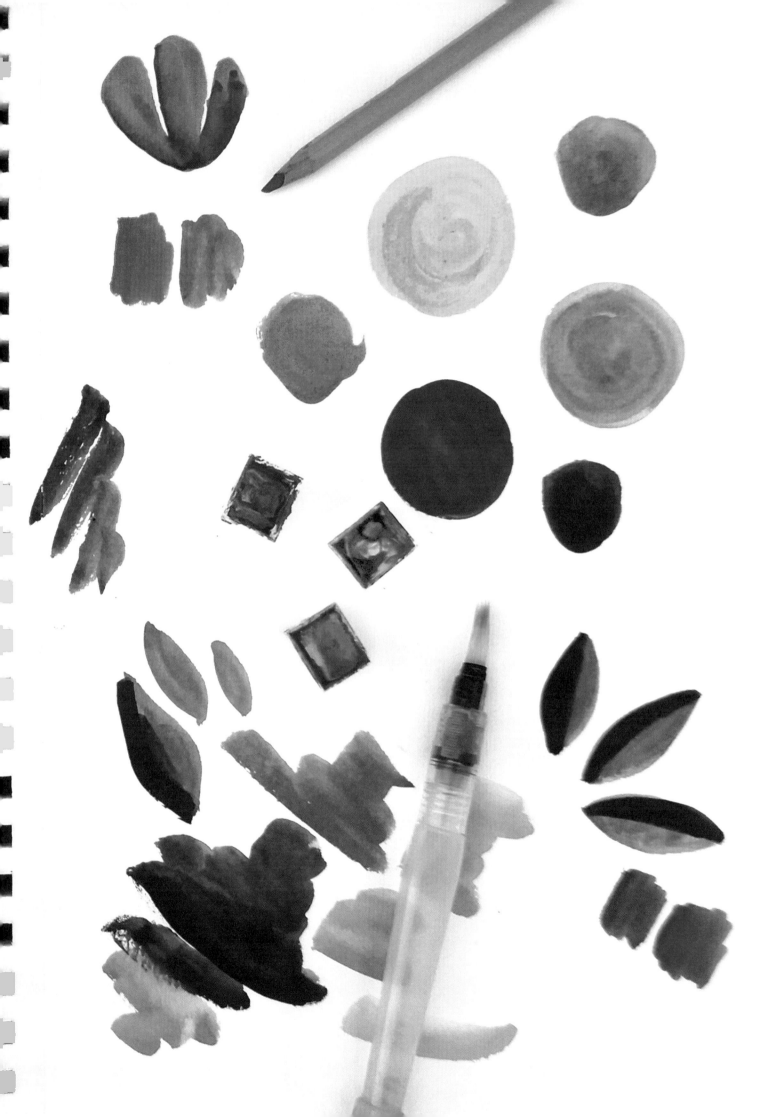

上色工具

為作品上色的工具種類很多，像是色鉛筆、水性色鉛筆、麥克筆、墨染……五花八門都有！

在為作品上色這方面，我個人偏愛水彩，我身上總是帶著水彩旅行組。水彩易乾又能夠疊色，特別適合在旅行時攜帶。

還沒準備好嘗試水彩嗎？那水性色鉛筆會是很好的入門。就算手邊只有最基本的水性色鉛筆組，你也可以盡情選擇不同顏色作畫，又不至於把畫面弄得太亂七八糟。等畫得差不多了，只要加一點點水上去，顏色就能相互融合。

一般的色鉛筆也是很有趣的上色工具。購買色鉛筆時，價格越便宜，上色的品質就越差。中等價位的色鉛筆組通常顏色選擇夠多，混色效果不錯，又不至於花一大筆錢。

上色技巧

上色其實不如想像中的困難，可以只挑一部分上色（像是突顯風景畫中的一朵花），也可以為整幅風景畫加上繽紛的色彩。自由運用顏色吧！

盡情嘗試不同的畫材跟技巧，甚至結合兩種完全不同的畫畫工具，直到找出自己最喜歡的畫法。在下筆之前，經常我也不確定之後會不會上色。

可以一開始就用有顏色的筆來畫，也可以打好草稿再上色，兩種做法各有優缺點。就算我已經想好整張畫都要用水彩上色，我還是偏好先用鉛筆打草稿。在所有的畫畫用具之中，鉛筆最容易擦拭，所以如果是新手，建議先用鉛筆打稿。

上色的秘訣

- **慢慢畫。** 就像畫畫時使用原子筆和墨水一樣，一旦開始上色，就沒辦法回頭了。有些廠牌的色鉛筆可以擦掉一些，不過大部分上色用具的顏色都無法抹除。一定要先確定自己的底稿已經完成，再動手上色。重複檢查比例、角度、形狀是否正確，多餘的鉛筆線條是否擦掉了，還有線條是否夠淺，才能在上面塗色。

- **從淺到深。** 上色的時候，先畫最淺色，再逐步畫最深色。就算畫作會有一大塊都是黑色，還是要從淺色開始上。這是因為如果在畫淺色時有哪裡畫錯了，說不定稍後可以用深色遮蓋。

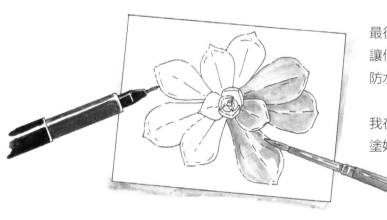

最後再上色的話（尤其是用簽字筆畫底稿的時候），也會讓作品感覺很像著色畫。如果沒時間當場上色，可以先用防水筆照著草稿重畫一次，以免稍後上色時墨水暈開。

我在外旅行時，一定會拍照留存參考，以免沒時間留下來塗好顏色。

從淺色到深色

上色時，通常最好先畫淺色再畫深色。只要先從淺色開始畫，之後塗深色時，比較有機會把畫錯的地方遮掉。使用水彩時，上色順序由淺到深就特別重要，水彩可以上一層非常淺的顏色，再慢慢疊上其他色彩和陰影，所以使用水彩的時候千萬不要一下子跳到最深色，否則很可能會弄髒比較淺的顏色。

色彩學

具備色彩原理的基礎知識，會對上色很有幫助。對於如何混色、配色、結合互補色加以搭配，色彩原理可以作為指引。

先從最基礎的原色說起吧！原色有三種，也就是紅、藍、黃，這三種顏色之所以叫做原色，是因為它們是最基本的色彩，可以相互調配，變成各種顏色。購買顏料的時候，不管是哪種畫畫工具，只要有了紅黃藍三色（我個人喜歡深紅、中黃、鈷藍），就幾乎可以創造所有的顏色。

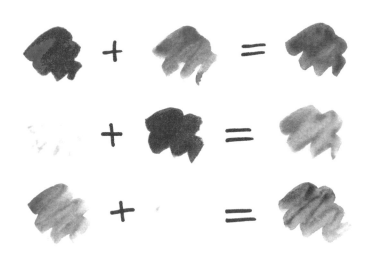

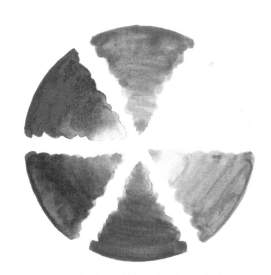

混合三原色，會得到所謂的三間色，也就是：
- 紅＋藍＝紫
- 藍＋黃＝綠
- 黃＋紅＝橘

三間色也可以相互混合，或是再與三原色混合，得到所謂的再間色。一個再間色的例子是：紅＋橘＝橘紅。

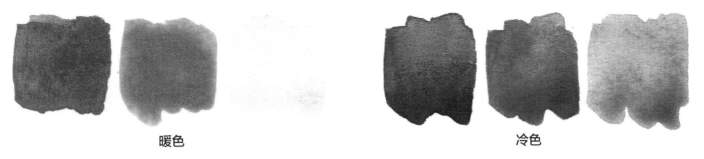

暖色　　　　　　　　　　　　　　**冷色**

色輪大致可以分成兩種色系：暖色系（紅、橘、黃等）和冷色系（藍、綠、紫等）。

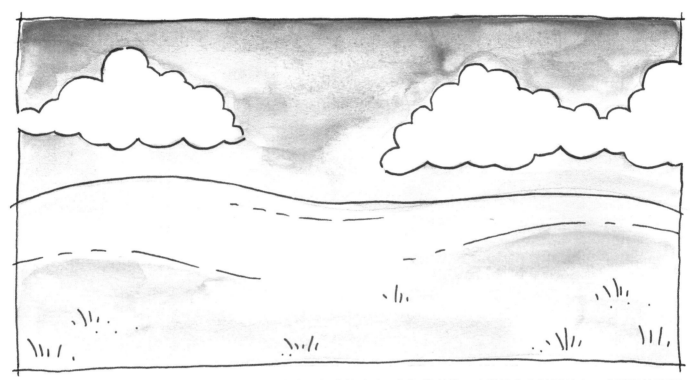

這兩種色系有幾種不同的運用方式。冷色系通常會顯得比較遙遠，例如淺藍的天空總是會在地平線上，金黃色的平緩山丘總是位於前景。暖色系通常會令人感覺比較靠近，例如在靜物畫上添加暖色，會讓觀看者覺得前景的物體離自己比較近。

小技巧

在任何顏色上增添一點白色，會讓它看起來更空靈，而且彷彿變得「更遠」。在畫建築物和風景時，這些技巧可以派上用場（參見第60到79頁）。

互補色

在色輪上，每個顏色的正對面就是它的互補色。三原色和三間色的互補色分別是：紅和綠，藍和橘，黃和紫。

互補色相互混合，可以製造比較中性的色調。例如若以相等比例混合，會變得帶點褐色，要是畫作中有景物用了其中一種顏色，就很適合用這種褐色畫陰影。

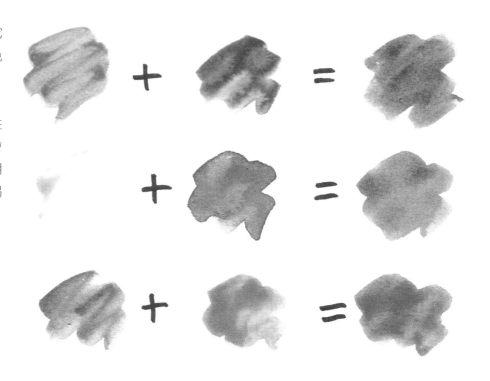

舉例來說，我們畫了一片綠葉，需要添加陰影，這時可以在綠色中加一點紅色（因為紅是綠的互補色），創造正確的陰影色調。這種看起來有點暗暗的褐色，就是綠葉上陰影的真正顏色。

相較於直接用黑色，混合互補色可以讓畫作看起來更寫實，色調更精確。我的作品很少用上黑色，通常只有線條是黑的，而且我的旅行用水彩組中甚至沒有黑色水彩！

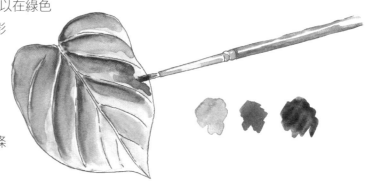

要調出陰影色，我最喜歡的組合是深藍加深褐，這兩種顏色混合起來，會形成深灰色。

這種帶點藍褐的灰色可以輕輕地畫，當成一層淺淺的陰影，也可以重疊幾次，變得接近黑色。此外，在其他顏色加入這種灰色，會讓陰影顯得較深，看起來更立體。

色鉛筆

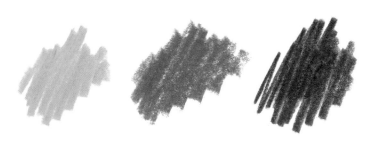

使用色鉛筆或水性色鉛筆上色時，先用鉛筆打草稿，最後的完稿最好要很淡，比較淺的色彩才蓋得過去。

色鉛筆的原料是蠟跟顏料，因此很難擦拭，甚至幾乎擦不掉。跟鉛筆不一樣的是，由於色鉛筆含蠟，所以要是試著擦掉，蠟反而會讓紙上的顏色被抹糊。在下筆上色之前，務必先確認草稿的比例、形狀、角度、線條都已經OK了。

第12到17頁所教的畫畫技巧，也可以使用色鉛筆來畫，特別是影線法跟交叉影線法。如果時間不夠，不妨快速用影線法來註記陰影、顏色、方向等等需要注意的重點。

這些筆觸技巧，可以幫助你一步步增添陰影和上色。色鉛筆品質越好，越容易結合不同顏色，加以混合，成為新的顏色，或是讓色調切換的區域顯得比較平順。有些廠牌還會提供一種推色鉛筆，這種筆本身不含顏料，但可以幫助混合兩種不同顏色，如此一來就不需要多用第三種顏色的筆來調和，以免一不小心讓顏色變深。

使用色鉛筆畫陰影時，記得運用互補色：紅和綠、黃和紫、藍和橘。一定要先從淺色開始畫，再逐步畫上比較深的顏色。

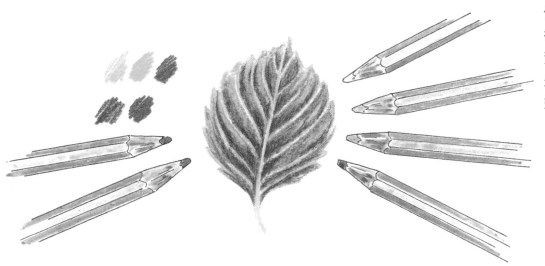

水彩

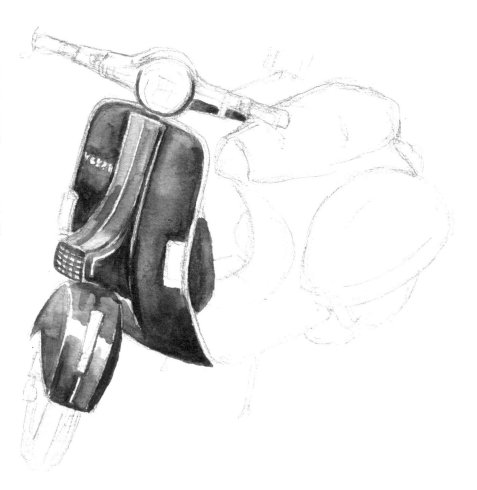

就像用色鉛筆或水性色鉛筆上色一樣，記得先用鉛筆畫草稿！如果是打算使用水彩，鉛筆的筆觸一定要越淡越好。水彩大多會顯得很透明、輕淺，所以塗上淺淺的幾層顏色之後，還是能看到草稿的線條。

每當我用鉛筆畫好草稿，準備上色之前，我通常會把橡皮擦平放在紙上，整個輕輕擦一遍，把鉛筆草稿刷淡一些。

畫好鉛筆草稿後，就可以一層層上色了！記住，先從淺色開始上，再一一塗上比較深的顏色。

在顏料裡或是畫紙上若加很多水，會使水彩變得更淺、更透明，假如手邊沒有白色顏料，這個技巧就可以派上用場。要是在水彩尚未乾透時繼續上其他顏色，這些顏色會相互混合；要是等水彩全乾，就可以在已經乾掉的那一層顏色上面，再多疊一層顏色。

也可以用水彩筆在乾透的顏料上多畫幾層筆觸！並不是只能用原子筆跟鉛筆才能畫影線法跟交叉影線法。待水彩全乾，再使用筆觸技法，就可以為作品增添不少小細部。

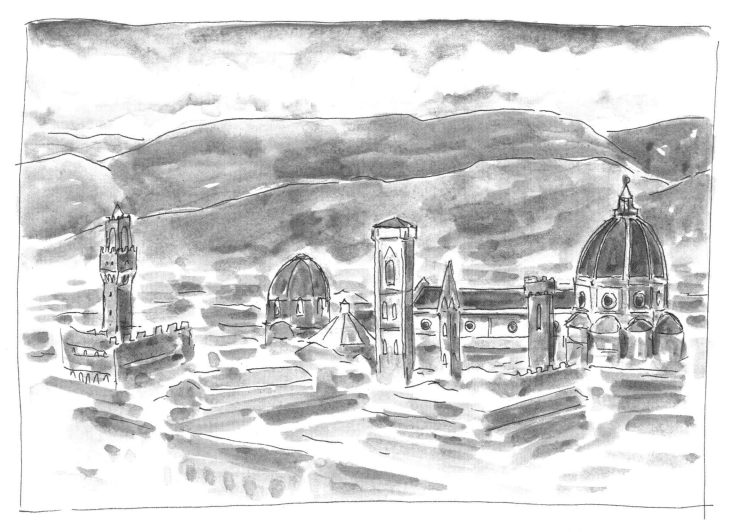

如果不想用水彩筆畫細部，或是水彩筆筆尖不夠細，改用原子筆也行。有些效果跟細部是水彩筆畫不出來的，所以想要強調或突顯畫作的某部分時，改用原子筆是個很好的方法，就像這張佛羅倫斯風景畫中的線條。

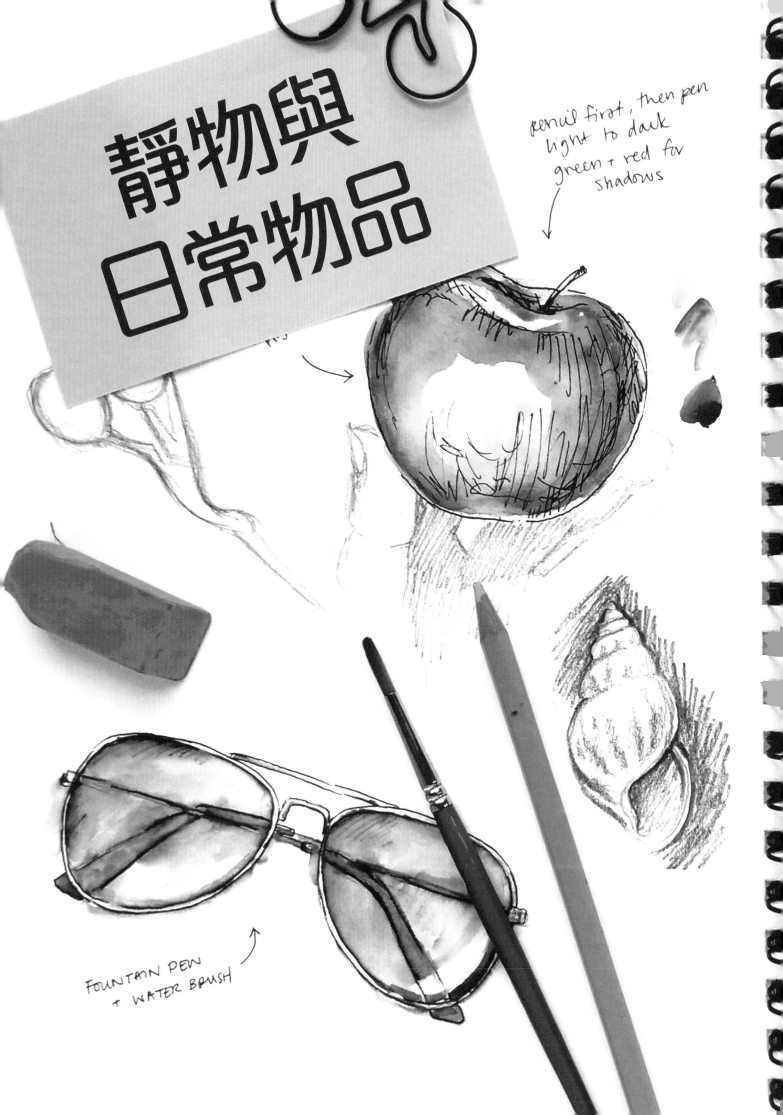

靜物與
日常物品

pencil first, then pen
light to dark
green + red for
shadows

FOUNTAIN PEN
+ WATER BRUSH

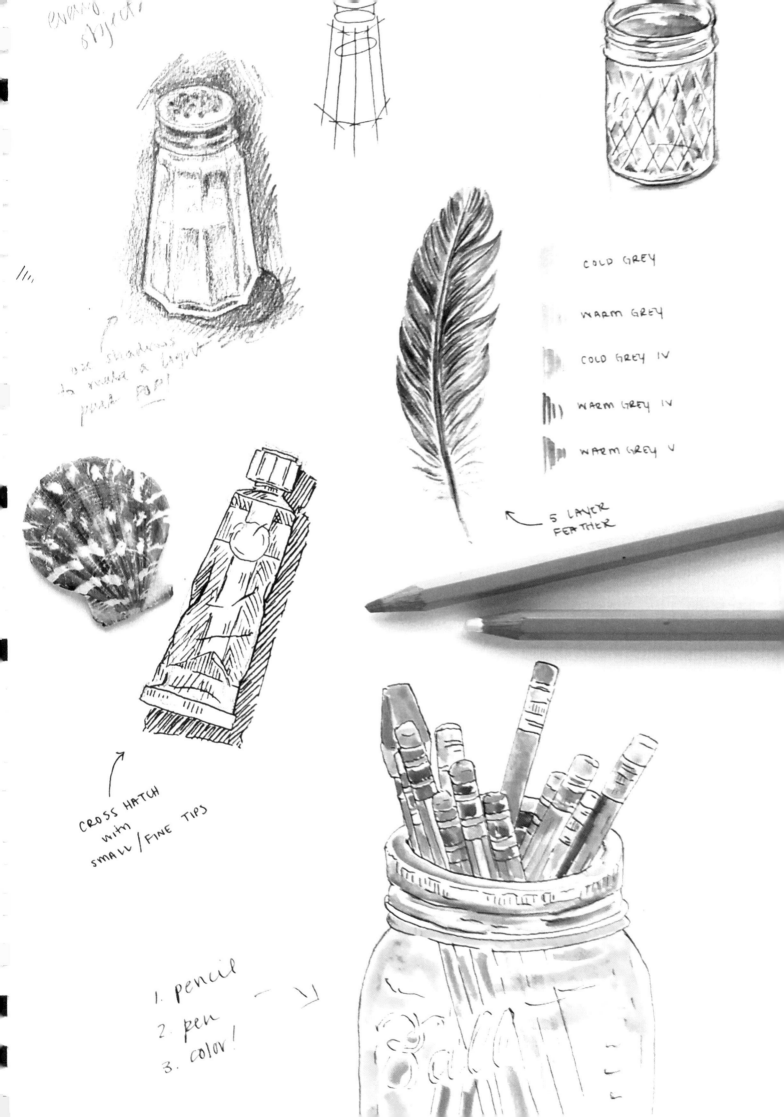

evening
objects

use shadows
to make it bright
pure flat

COLD GREY

WARM GREY

COLD GREY IV

WARM GREY IV

WARM GREY V

5 LAYER
FEATHER

CROSS HATCH
with
SMALL/FINE TIPS

1. pencil
2. pen
3. color!

畫
日常物品

我們何其幸運，生活周遭充滿了畫畫的靈感泉源！從角落的信箱，到每天早上喝的咖啡，一切都能當成畫畫的主題。

練習畫日常物品時，可以連續畫好幾個類型相似的物體，也可以畫各種不同的主題，兩種方式都很適合練筆，也能累積素描本中的作品。下面這些盆栽，就是我某年夏天在義大利時畫在素描本裡的。

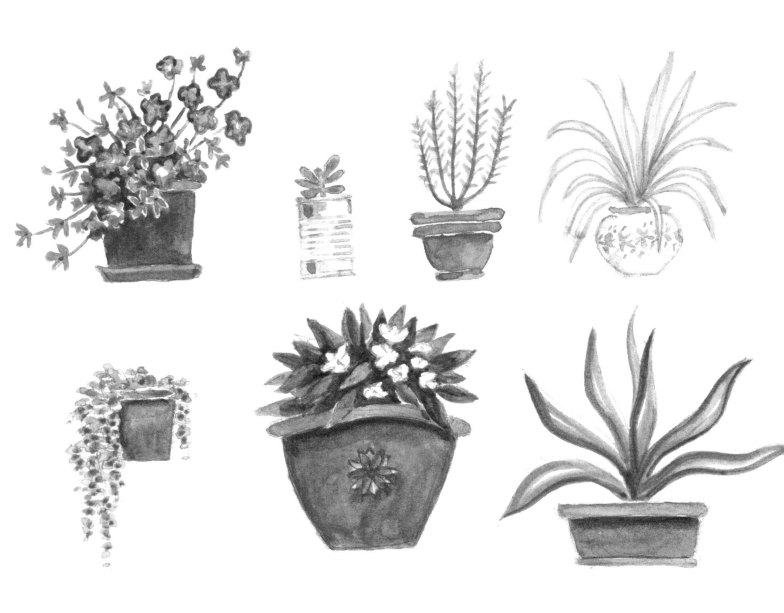

需要畫畫的點子嗎？不妨試試我最喜歡的幾個地點。要是在大庭廣眾下畫畫會緊張，可以先詢問是否能拍張照片，再回家畫。

- **市集或蔬果攤**：許許多多的水果、蔬菜、鮮花！
- **車展**：有各式各樣的車子。
- **花藝材料行**：有多肉植物，還有形形色色的庭院擺飾。
- **咖啡廳**：燈飾、咖啡杯、蛋糕、餅乾。
- **古董店**：復古茶壺跟茶杯。
- **公園**：腳踏車、遊樂設施。

另一個累積作品的好方法，是來場速寫馬拉松。選個好日子、好地點，一路畫下去。可以選定一個主題，也可以每隔一段時間，看到什麼就隨手畫一張。每張畫只能花1-5分鐘，接著往前走幾分鐘，在新地點選擇一個畫畫對象，再畫1-5分鐘。這種隨機性，可以讓人累積各式各樣主題的作品。可以將每個主題獨立畫在一頁上，或是集中在同一頁，變成一個組合或系列。

食物與飲料

畫蔬果時，仔細留意不平順、不規則的地方。蔬果大多不會是完美的圓，也不可能完全對稱，就算是一顆看起來很圓的橘子，頂部也會有個小洞和梗。記得要徹底觀察所畫的物體，不要讓大腦自動想像它以為的樣貌。

根據視線的角度，食物、飲料、水果、蔬菜的形貌也會有所變化。花一些時間，從不同角度分析一個物體：側邊、底部、由上往下看……總之從各種角度觀察！

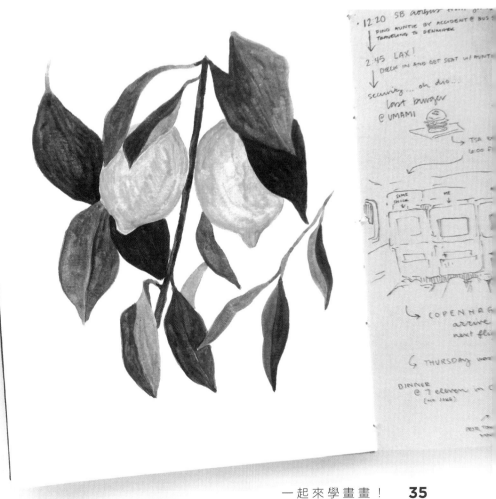

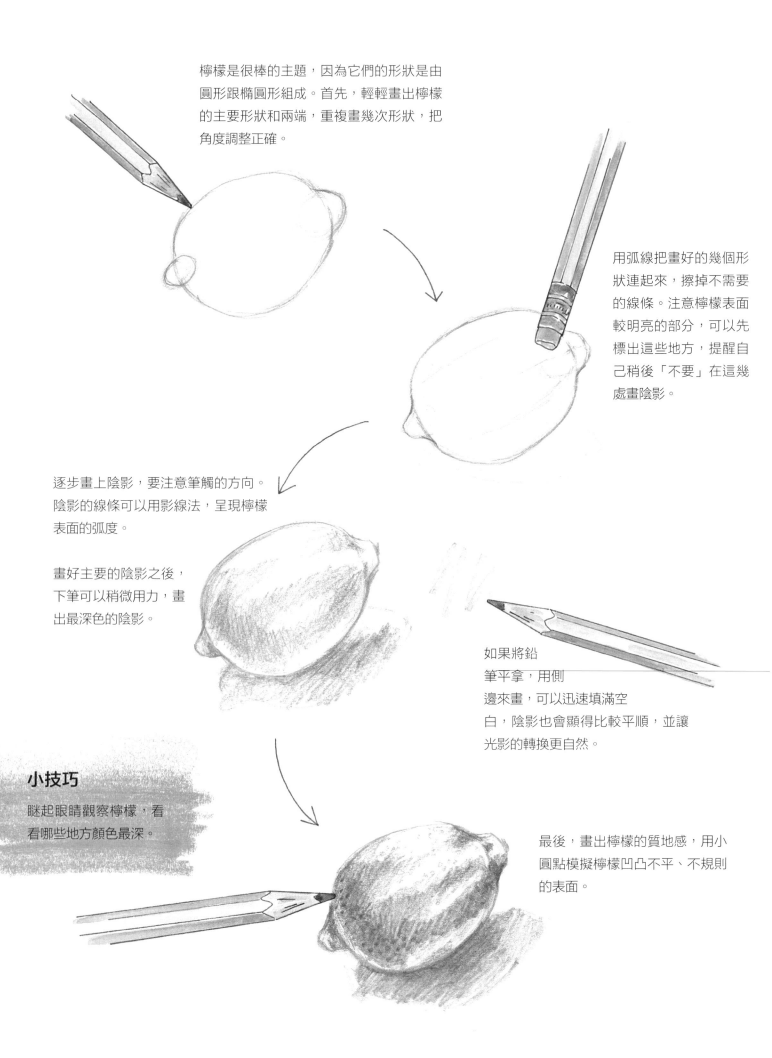

檸檬是很棒的主題，因為它們的形狀是由圓形跟橢圓形組成。首先，輕輕畫出檸檬的主要形狀和兩端，重複畫幾次形狀，把角度調整正確。

用弧線把畫好的幾個形狀連起來，擦掉不需要的線條。注意檸檬表面較明亮的部分，可以先標出這些地方，提醒自己稍後「不要」在這幾處畫陰影。

逐步畫上陰影，要注意筆觸的方向。陰影的線條可以用影線法，呈現檸檬表面的弧度。

畫好主要的陰影之後，下筆可以稍微用力，畫出最深色的陰影。

如果將鉛筆平拿，用側邊來畫，可以迅速填滿空白，陰影也會顯得比較平順，並讓光影的轉換更自然。

小技巧

瞇起眼睛觀察檸檬，看看哪些地方顏色最深。

最後，畫出檸檬的質地感，用小圓點模擬檸檬凹凸不平、不規則的表面。

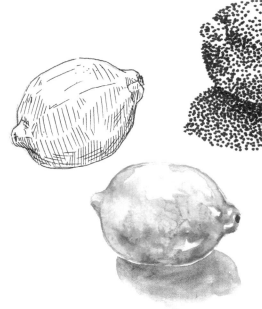

別害怕用各種不同畫畫工具嘗試，防水筆、油性麥克筆、水彩都是很棒的選擇，不同的媒材能夠為作品增加不同的獨特性。

小技巧

可以看到的自然陰影不多？不妨嘗試著把物體放在光線明亮的窗戶旁，或用桌燈照明，為靜物創造明暗對比。

練習畫過單一物品之後，可以擺放一些小物品，練習畫由幾個物體組成的靜物作品，這些物體會以有趣的方式相互交疊、投射陰影。

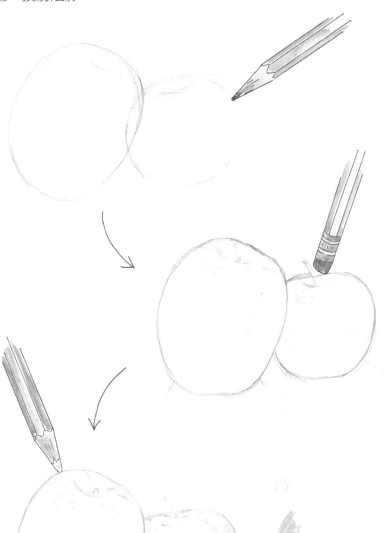

每顆蘋果都是由一個橢圓形和一個傾斜的圓形所組成，別忘了最頂端的小洞。

確定角度和尺寸之後，補上不規則的部分。蘋果的其中一邊是不是比較大？底部是不是有弧度？我自己會在側邊加上弧線，對於稍後畫陰影會有幫助。記得標註蘋果表面比較亮的區域，根據光源，反光處可能不只一個。

開始塗上最淺的顏色。這裡我是用水性色鉛筆，為這些蘋果塗上了一層很淺的黃色。用鉛筆的側邊畫，就能創造出較粗的線條跟弧線。

開始塗第二層顏色跟陰影。用水
性色鉛筆時,可以自由地一層層
畫上去,不需要擔心顏色混得好
不好,之後再加點水上去,顏色
自然會混合。

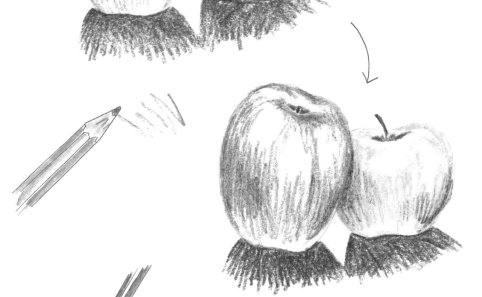

用互補色畫陰影,如果蘋果是紅色
的,陰影就要用綠色;如果蘋果是
綠色,陰影就要用紅色。蘋果底下
的陰影,我選擇用自己最喜歡的組
合:深褐色加深藍色。

把水彩筆沾溼,但不要溼到會滴水。
先從淺色開始慢慢推色,逐步調到較
深的顏色。就像畫影線法一樣,用水
彩筆時,可以順著蘋果的弧度來畫。
小心不要讓顏色沾到蘋果表面最亮的
部分。

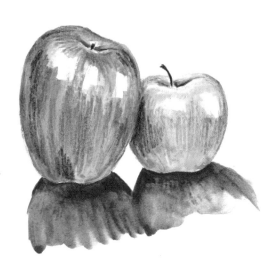

等水彩乾了之後,換回
鉛筆,添加表面的線
條、梗和質地感。進行
這個步驟之前,務必確
認畫紙已經乾透,以免
不小心弄破畫紙。

如果想畫一整組水果或蔬菜，可以先分別練習畫單一蔬果。例如在畫一整盒番茄之前，先畫一顆單獨的番茄試試，即是很好的暖身練習。

輕輕、簡略地畫出番茄的形狀和角度，
如果看得到梗，也可以畫下來。

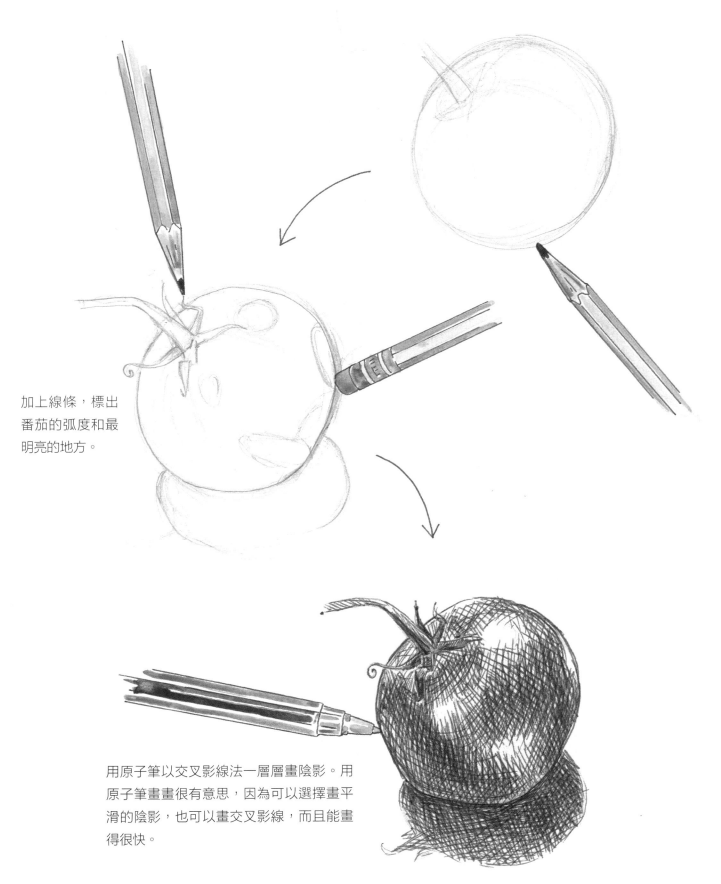

加上線條，標出
番茄的弧度和最
明亮的地方。

用原子筆以交叉影線法一層層畫陰影。用
原子筆畫畫很有意思，因為可以選擇畫平
滑的陰影，也可以畫交叉影線，而且能畫
得很快。

在市集可以找到非常多蔬果，而且種類繁多！根據季節，說不定還能在市集找到一籃籃草莓，也可能找到一箱箱南瓜。

右圖是我某年夏天在羅馬畫的。我先用鉛筆畫草稿，接著用水彩迅速上色，最後用原子筆畫出蔬果的形狀，將每一顆蔬果都清楚畫出來。

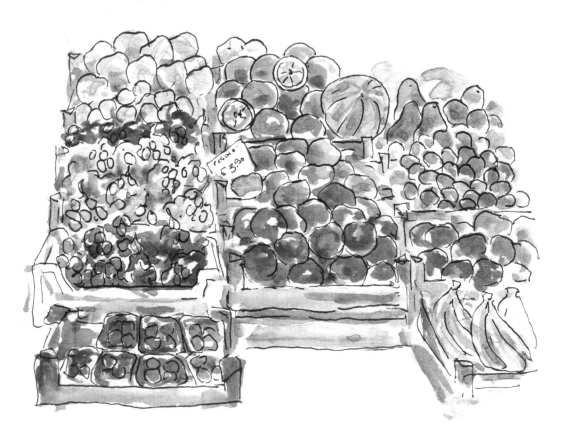

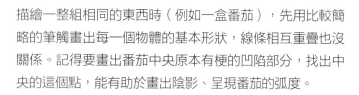

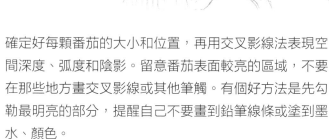

描繪一整組相同的東西時（例如一盒番茄），先用比較簡略的筆觸畫出每一個物體的基本形狀，線條相互重疊也沒關係。記得要畫出番茄中央原本有梗的凹陷部分，找出中央的這個點，能有助於畫出陰影、呈現番茄的弧度。

確定好每顆番茄的大小和位置，再用交叉影線法表現空間深度、弧度和陰影。留意番茄表面較亮的區域，不要在那些地方畫交叉影線或其他筆觸。有個好方法是先勾勒最明亮的部分，提醒自己不要畫到鉛筆線條或塗到墨水、顏色。

如果是畫一整組家用物品，也是按照相同步驟。如果畫的是一組咖啡杯，就先把每個杯子拆解成最基本的長方形、圓形和橢圓形，再一一塗上顏色與陰影。

假如外出用餐，心血來潮想來個速寫，記得畫快一點！在用餐時畫畫，是記住一頓美好餐點的絕佳方式，單獨用餐時也很適合藉此打發時間。

因應這些狀況，最好是使用小一點的素描本，這樣就能把素描本靠在桌緣畫，或是放在腿上畫。你可以畫桌上的物品，例如鹽罐、胡椒罐、餐具、蠟燭等等，也可以等主菜上了再畫。

先從最大的物件開始畫，通常會是盤子。注意盤子的角度，才能描繪出正確的形狀。接著一步步畫下其他細部，也就是餐點本身。

- WANDER BACK to *la locanda della seconda ballena*
alle 18:00

SPRITZ APEROL!

CARROTE SEDANO
PANE?
ZUCCHINI
RADDICHIO? YUM!

1. 2. 3.

NEW FRIEND! ADEN!
e PAOLO. ANDREA?
NON SO'. MA PENSO CHE V
HA BEVUTO 7 BIRRE.
MADONNA...

20:45
CENA SEARCH!
- CAN'T FIND (or CLOSED) CARRO ARMATO
INVECE... OSTERIA SOTTORIVA!

- LASAGNE AL FORNO
- VERDURE MISTE

SPINACHI
ZUCCINI
SOLO L'ACQUA...

SO GOOD! ↑

POI... TORNO A CASA to PACK!

| MILES: 7.2 miles
| 17.620 steps

NON C'È MALE

這種時候，很適合先拍張照片留作參考，或乾脆只畫張簡單的速寫。在外旅行時，我很喜歡把吃過的東西畫成簡易的塗鴉，用這種方法記住我去過的好餐廳跟好咖啡店。

畫飲料也很有趣，可以畫咖啡店的外帶紙杯，或是家裡的一杯茶。

用淡淡、簡單的筆觸，從外圍開始畫，先勾勒杯子的形狀，稍後再考慮液體該怎麼畫。注意要順著杯子最外圈的弧度，畫出杯體的厚度。

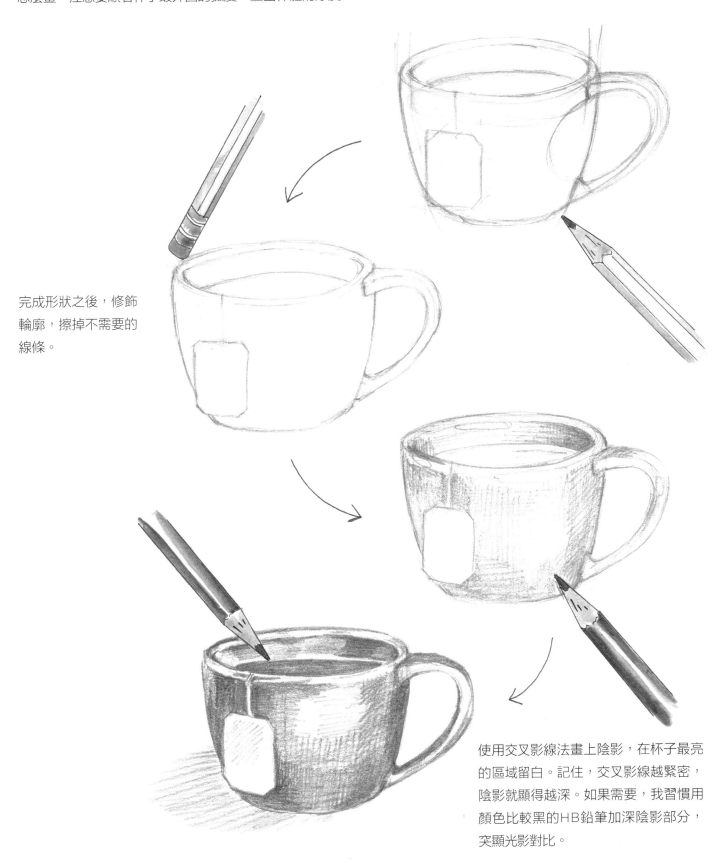

完成形狀之後，修飾輪廓，擦掉不需要的線條。

使用交叉影線法畫上陰影，在杯子最亮的區域留白。記住，交叉影線越緊密，陰影就顯得越深。如果需要，我習慣用顏色比較黑的HB鉛筆加深陰影部分，突顯光影對比。

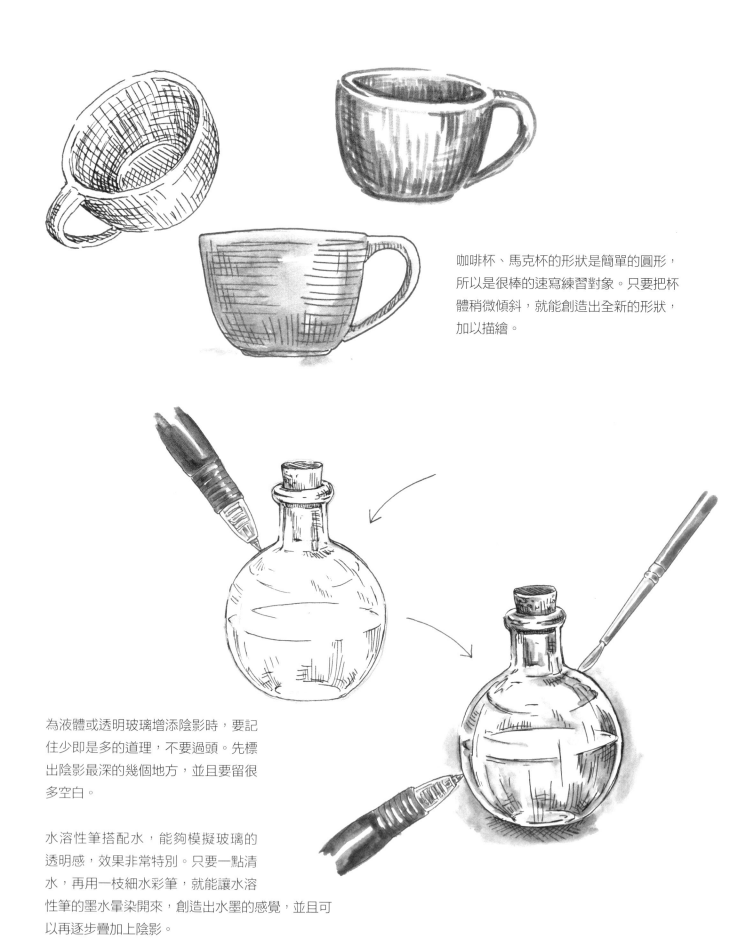

咖啡杯、馬克杯的形狀是簡單的圓形，所以是很棒的速寫練習對象。只要把杯體稍微傾斜，就能創造出全新的形狀，加以描繪。

為液體或透明玻璃增添陰影時，要記住少即是多的道理，不要過頭。先標出陰影最深的幾個地方，並且要留很多空白。

水溶性筆搭配水，能夠模擬玻璃的透明感，效果非常特別。只要一點清水，再用一枝細水彩筆，就能讓水溶性筆的墨水暈染開來，創造出水墨的感覺，並且可以再逐步疊加上陰影。

另一種好用的技巧，是在玻璃外圍塗一點水，製造負空間的效果，凸顯物體的光亮感。

如果想讓畫的某部分看起來深一些，可以先等畫紙乾透，再加上墨水，或用適合的線條來畫。

家具

畫家具不太容易，因為家具往往有很多垂直線條和稜角，所以準備一把尺會很有用，尺不僅有助於畫直線，也能確保每個扶手、椅腳、側邊和稜角的比例正確。沒有尺的話，不妨用摺起來的紙或拿一張名片，沿著紙張邊緣畫線。

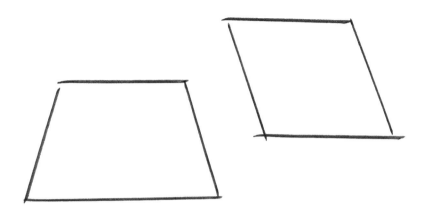

小技巧

我常常豎起鉛筆，對準我要畫的家具，藉此比對角度。確定鉛筆和我要畫的邊重疊之後，我會維持相同角度慢慢放下筆，直到筆尖落在畫紙上，這樣能畫得更精確。

假如要畫椅子、凳子、長椅或沙發，可以先畫椅座部分。椅座多半是梯形（四邊之中只有兩條線平行），或是平行四邊形（四邊之中，長邊相互平行，短邊也相互平行）。

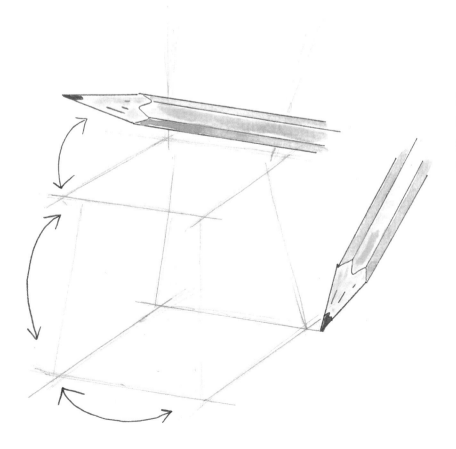

左圖這張椅子有兩個平行四邊形，一個是椅座，一個是四隻椅腳組成的形狀。利用鉛筆標出椅座前後的邊，以及椅腳之間的水平線。

四隻椅腳組成的形狀，通常會跟椅座本身的形狀是同一種。

畫出直線條，連接椅座和地面，接著輕輕畫出椅背。

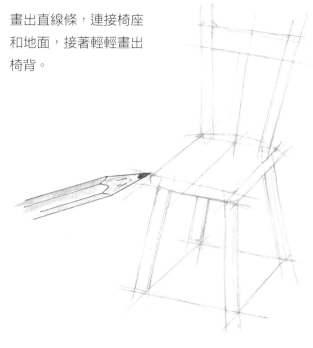

確認椅腳和椅背的長度沒問題之後，想辦法讓椅子看起來更立體，像是為椅座、椅腳、椅背分別加上側邊。

替椅腳和椅背加上弧度和細部，然後擦掉平行四邊形的線條。

畫凳子或是比較高的家具時，也按照相同的步驟。要注意的是，凳子通常會有
不只一組橫桿或是腳踏。

畫一個橢圓形，當做凳子的頂部。輕輕畫出
椅腳，注意椅腳最底部構成的形狀，這個平
行四邊形應該要和椅腳最頂端的形狀相同。

把凳子畫得更立體。每支椅腳側邊的線，都
會位於底部的平行四邊形上。在這個凳子右
側的示意圖中，圓點就代表椅腳腳底的位置。

開始畫陰影，由於光照不到椅腳內
側，所以顏色比較深。可以使用影
線法來創造木紋般的質地感。

腳踏車

我在旅行期間，經常畫下各個城市形形色色的腳踏車，累積一頁又一頁的圖。

描繪腳踏車時，把輪子的尺寸跟角度弄對非常重要。角度可能會變，不過兩個輪子的大小往往一樣。

畫一條線，代表車輪的頂端，必要的話可以用直尺畫。畫出後輪，輪子頂端要剛好和直線相接，再畫另一條直線，恰好跟輪子底部相接，然後在兩條線中間畫下第二個車輪。

畫一條直線，連接兩個車輪的中心點。在這條直線正上方畫一條水平線，作為腳踏車的上管。

以線條標出腳踏車的其他幾個管，並畫出腳踏車的鏈條或鏈蓋。

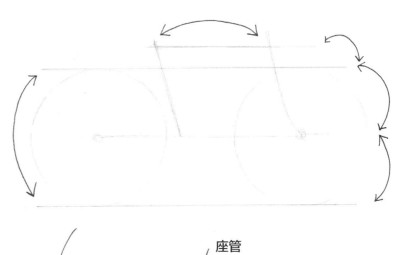

座管

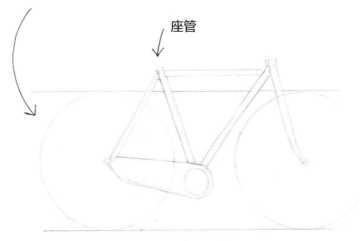

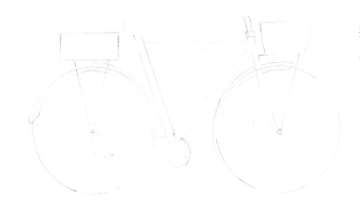

按照輪胎的弧度，輕輕畫下前後輪的擋泥板。假如腳踏車有籃子，可以用直線畫出位在擋泥板上方的籃子。

輕輕畫出座椅、手把、踏板、曲柄，以及輪子上的花鼓跟輻絲。

用一枝細防水筆描一遍腳踏車的輪廓，等筆跡乾透，將看得見的鉛筆線條或痕跡擦乾淨，再開始上色。可以用一枝筆尖夠細的小水彩筆用水彩畫。

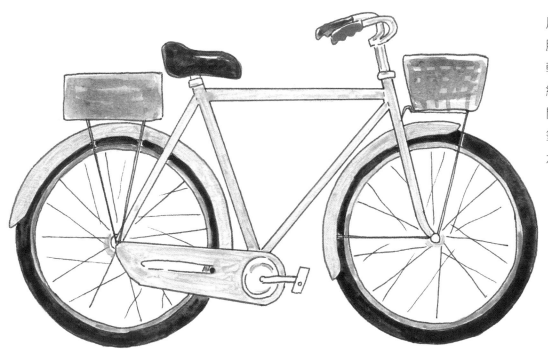

練習畫其他日常物品

在家中、辦公室、咖啡店等不同地點隨機找物品來畫,聽起來可能蠻怪的,不過只要多多觀看身邊的事物,並且畫下來,未來能夠運用的畫畫元素就會越來越多。練習畫日常物品,能夠讓我們在畫想像的主題時,善加運用生活中的要素,讓作品顯得更真實。

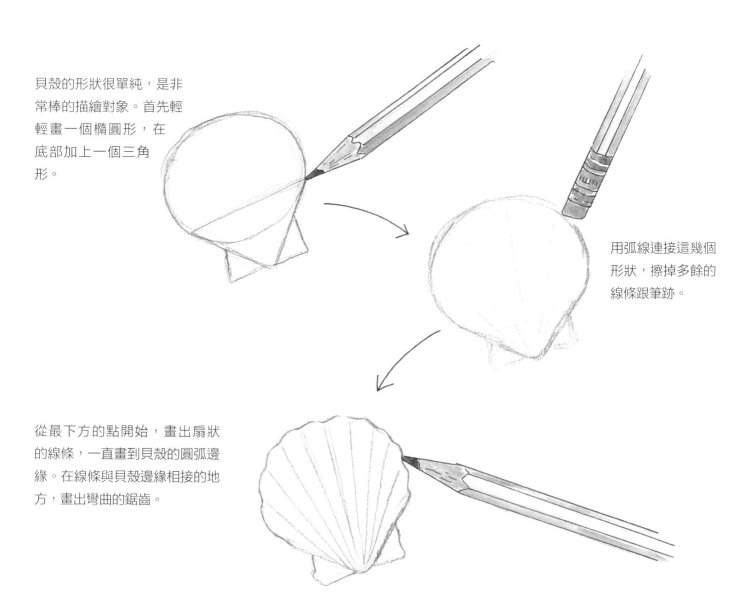

貝殼的形狀很單純,是非常棒的描繪對象。首先輕輕畫一個橢圓形,在底部加上一個三角形。

用弧線連接這幾個形狀,擦掉多餘的線條跟筆跡。

從最下方的點開始,畫出扇狀的線條,一直畫到貝殼的圓弧邊緣。在線條與貝殼邊緣相接的地方,畫出彎曲的鋸齒。

現在可以加上陰影！我在這裡用的是鋼筆：先勾勒貝殼的輪廓，再用很細的線條，輕輕畫出貝殼裡頭的細部。運用水筆或沾過水的水彩筆，使貝殼外圍線條的墨水暈染開來。以畫筆輕輕點墨水的部分，墨水就會漸漸散開，像水墨畫一樣可以塗抹開來。

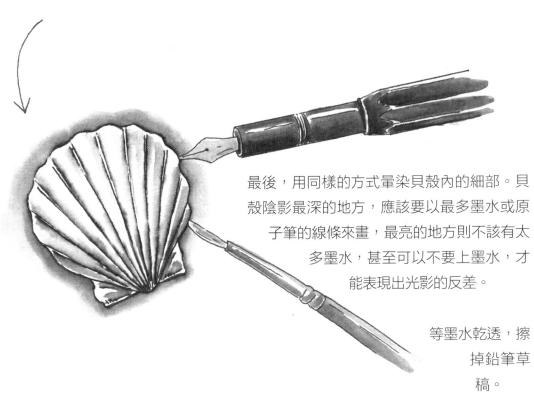

最後，用同樣的方式暈染貝殼內的細部。貝殼陰影最深的地方，應該要以最多墨水或原子筆的線條來畫，最亮的地方則不該有太多墨水，甚至可以不要上墨水，才能表現出光影的反差。

等墨水乾透，擦掉鉛筆草稿。

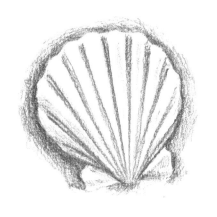

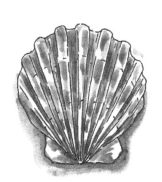

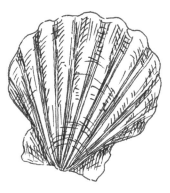

貝殼畫起來特別好玩，你可以用各式各樣的筆來畫貝殼或上色，像是普通鉛筆、水彩、原子筆、色鉛筆！

大自然中所有微小的事物，都是非常有趣的畫畫題材，畫羽毛更是有意思，而且羽毛有各式各樣的形狀跟大小。先輕輕畫出輪廓，特別留意羽毛的弧度，以及中央的羽軸。有些羽毛不是對稱的，其中一邊的羽片會比另一邊大，所以一定要仔細觀察自己正在畫的那根羽毛。

輕輕畫出羽毛兩側的每個分岔，線條要有一點弧度地稍稍往羽軸延伸。

用一枝水溶性筆或是鋼筆，在羽毛邊緣、兩個羽片內部大略加上線條，並勾勒出羽軸。

以沾水的水彩筆或水筆暈染墨水，羽毛最亮的部分不要沾到墨水，才能表現出光影的反差。

等乾透之後，用原子筆加上細部。也可以用原子筆加強陰影最深的部分，加以突顯。羽毛的線條要有點彎曲，質地感才會看起來比較寫實。完成後，靜待畫紙全乾，再擦去鉛筆線條。

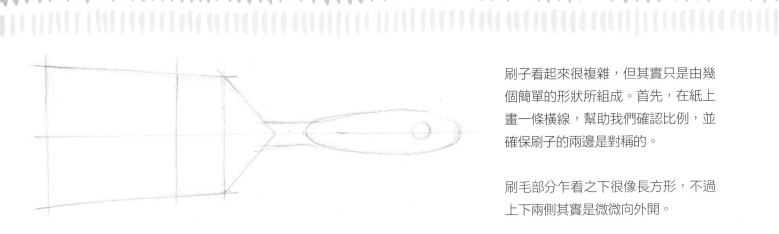

刷子看起來很複雜，但其實只是由幾個簡單的形狀所組成。首先，在紙上畫一條橫線，幫助我們確認比例，並確保刷子的兩邊是對稱的。

刷毛部分乍看之下很像長方形，不過上下兩側其實是微微向外開。

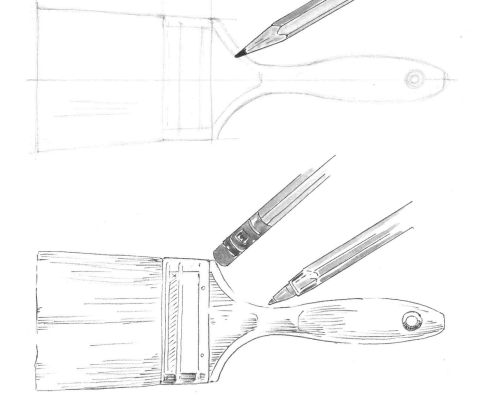

用弧線連接手把部分的形狀，接著加上刷子的細部：刷毛、木柄上面的形狀、金屬部分等等。

用原子筆畫陰影，記得亮處要留白。在木製手柄部分，用線條筆觸畫出木頭的質地感，刷頭也可以用同樣的方式，畫出一根根刷毛的感覺。畫完之後，擦掉鉛筆草稿。

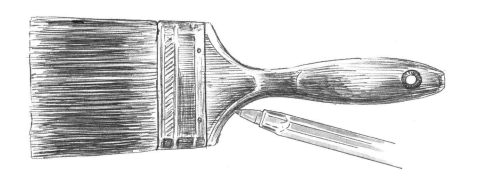

繼續用影線法的筆觸，加上更多層陰影，特別是刷頭部位。在手柄內側，要用略為彎曲的弧線來畫，看起來會更立體。

這種義式過濾式咖啡壺有太多個面，所以畫起來特別有挑戰性。在畫這種充滿稜角的物體時，要善用直尺或摺起來的紙，來畫出筆直的邊緣。

第一步是畫一條垂直的線條，當做咖啡壺的中心軸。咖啡壺的上下兩半各是一個梯形，幾乎相互對稱。

從這個角度看去，咖啡壺的頂部和壺底會是拉長的橢圓形。就算看不到壺底後方的弧度，還是要畫一個完整的橢圓，這樣壺底兩側和整體弧度會比較精確。手把部位也拆解成不同的形狀來畫。

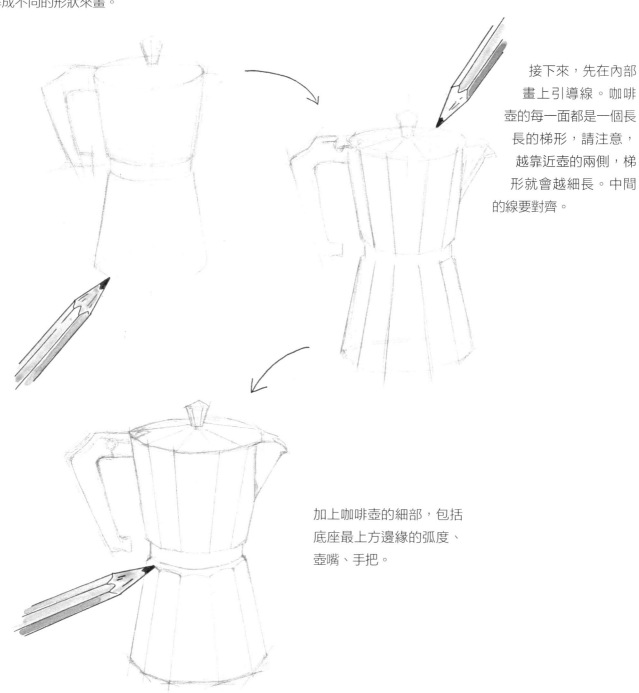

接下來，先在內部畫上引導線。咖啡壺的每一面都是一個長長的梯形，請注意，越靠近壺的兩側，梯形就會越細長。中間的線要對齊。

加上咖啡壺的細部，包括底座最上方邊緣的弧度、壺嘴、手把。

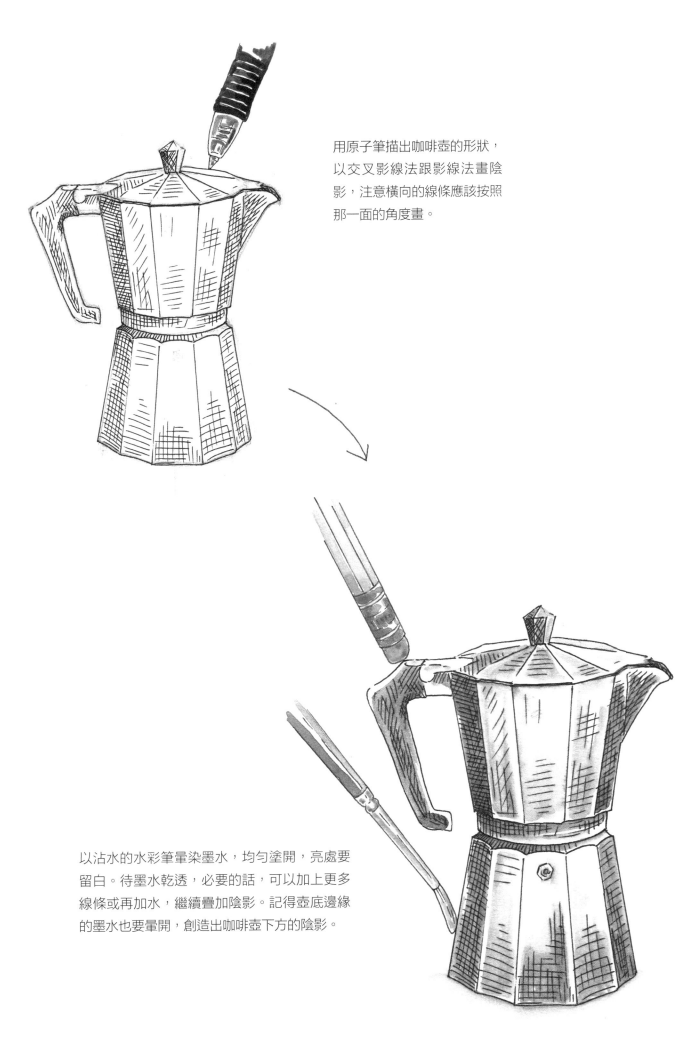

用原子筆描出咖啡壺的形狀，
以交叉影線法跟影線法畫陰
影，注意橫向的線條應該按照
那一面的角度畫。

以沾水的水彩筆暈染墨水，均勻塗開，亮處要
留白。待墨水乾透，必要的話，可以加上更多
線條或再加水，繼續疊加陰影。記得壺底邊緣
的墨水也要暈開，創造出咖啡壺下方的陰影。

畫日常物品的方式非常多，如果結合不同的媒材和技法，就會讓作品有各種有趣的變化。我很喜歡用寫實的風格作畫並完整上色，但也喜歡在素描本中畫簡單的速寫。

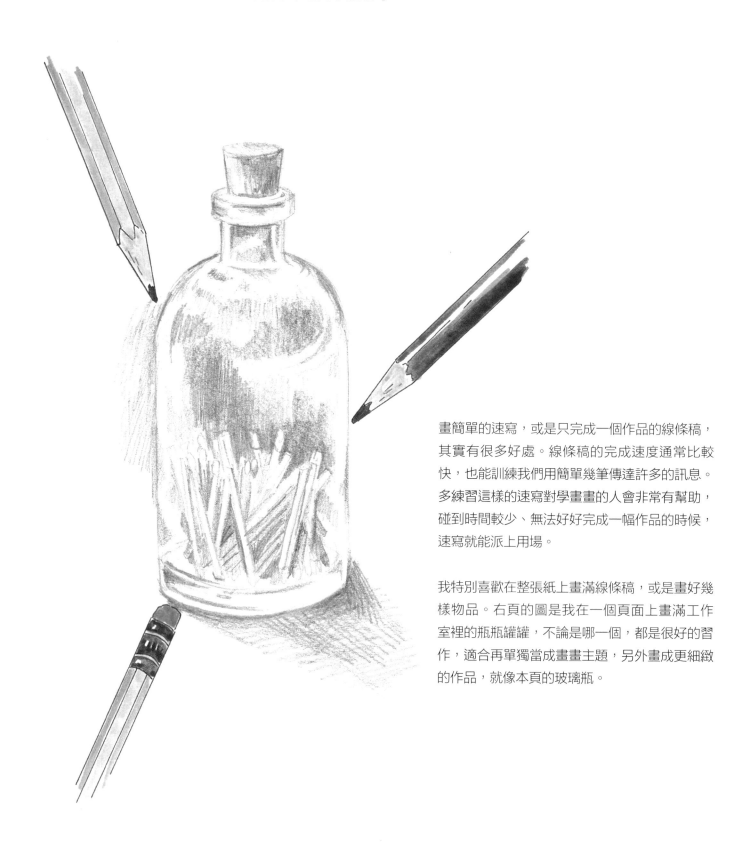

畫簡單的速寫，或是只完成一個作品的線條稿，其實有很多好處。線條稿的完成速度通常比較快，也能訓練我們用簡單幾筆傳達許多的訊息。多練習這樣的速寫對學畫畫的人會非常有幫助，碰到時間較少、無法好好完成一幅作品的時候，速寫就能派上用場。

我特別喜歡在整張紙上畫滿線條稿，或是畫好幾樣物品。右頁的圖是我在一個頁面上畫滿工作室裡的瓶瓶罐罐，不論是哪一個，都是很好的習作，適合再單獨當成畫畫主題，另外畫成更細緻的作品，就像本頁的玻璃瓶。

旅行的途中，我喜歡在素
描本畫滿同類型的物品。老
藥局或藥妝店、糖果店或冰
店……這些地方通常擺了很
多同類型物品，可以輕易就
畫滿一整頁。

右邊這張圖是在義大利佛羅
倫斯一家老藥局畫的，那裡
擺滿復古的藥瓶跟藥罐，裡
頭裝著礦石、藥草和香料。

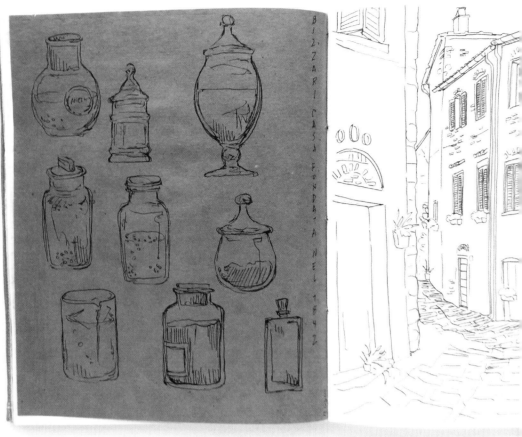

這些畫也可以當作一種形式的日記，不
管是旅行記事、私人日記，甚至是在行
事曆上塗鴉，簡單的線條稿畫起來都很
好玩，還可以為作品增添變化。這些線
條稿不需要畫得很完美，卻更能表現個
人風格。

就算眼前沒什麼可以畫，還是可以畫
些自己熟知的東西。右頁是我2016年
畫的，當時我只帶了一個小型滾輪行李
箱，就在義大利旅行了一個半月。有天
我搭長途火車，四周景物早已畫完，於
是我憑記憶畫了裝在行李箱的東西，這
是很適合打發時間的方法。

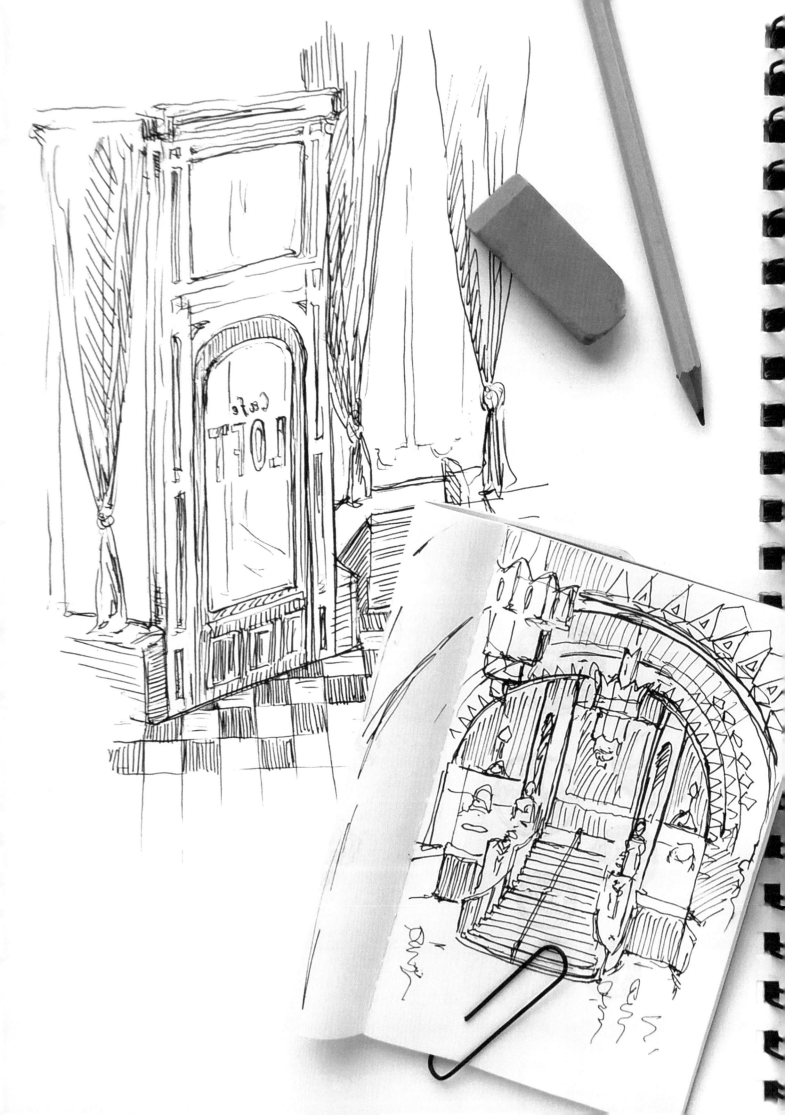

建築物
與風景

基本認識

畫建築物與風景最棒的一點就是，我們周圍到處都是這類主題！我們的住家、附近的咖啡店、老房子、機場、餐廳、城市等等，都是提供靈感的來源。

我可以一整天都在畫建築物與街道，特別是去歐洲旅行之後。那裡的街道，搭配木製的百葉窗、鵝卵石的路面與石頭建築立面，感覺更迷人、更特別。

即使無法到歐洲或國外旅行，我們還是可以在自己住家附近的街道發現一些特別的地方。

在說明如何畫建築物之前，我會先簡介一下什麼是結構、視點與透視法，這些可以幫助學習者去畫建築物與風景。

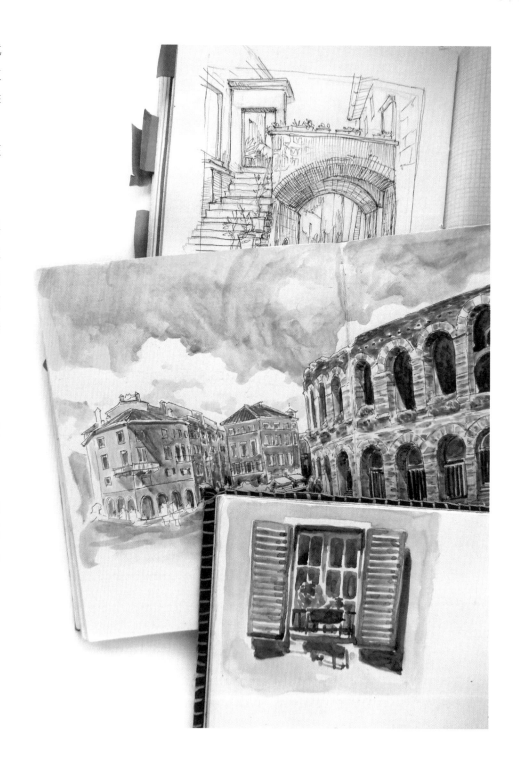

結構

有幾種方式可以用來安排建築／風景畫的畫面結構。每種方式各有其優點，其中有些更適合特定的景物畫。還有很多其他的構圖方式，但以下是我個人最常用的方式。

出血式

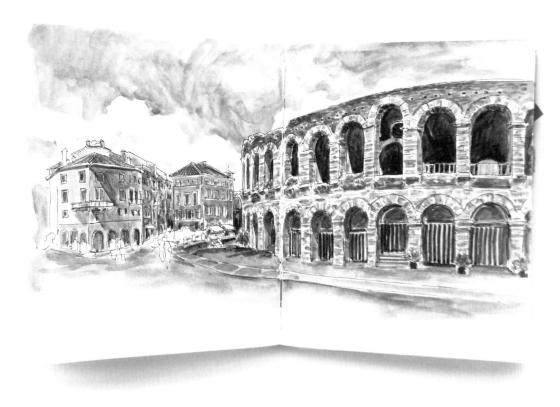

這個方式會讓畫面整個延伸到畫紙之外,不會留下任何邊緣部分。當我要畫大型建築物或風景,特別是景物大到可以橫跨素描本對開頁面時,常常會使用這種出血方式。畫作越大,需要的畫面就越大,才能加上細部。

出血式的構圖最適合磅礴的景物,例如大峽谷、海洋、大山,或任何不可能全部容納到畫面的景色。把景象盡可能延伸到畫面邊緣,可以傳達出真實景物的壯觀與廣袤。

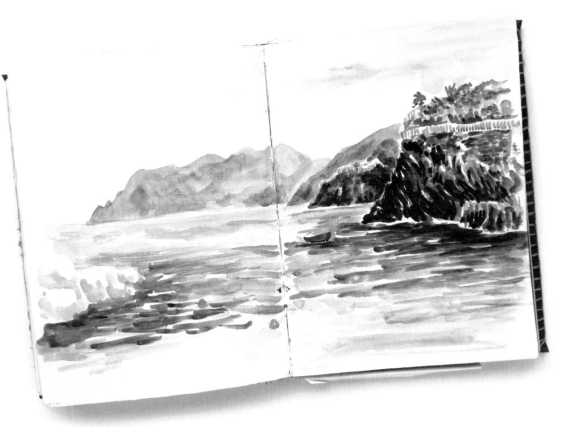

飄浮式

有時候已經沒剩多少時間了，或想要凸顯景物中某個特別的部分，這時可以不畫完邊緣，只畫最重要的焦點。這樣可以更吸引觀者，同時自然地讓畫作邊緣留白。我個人偏好將建築物的某個細部畫得有如飄浮在畫面中央。

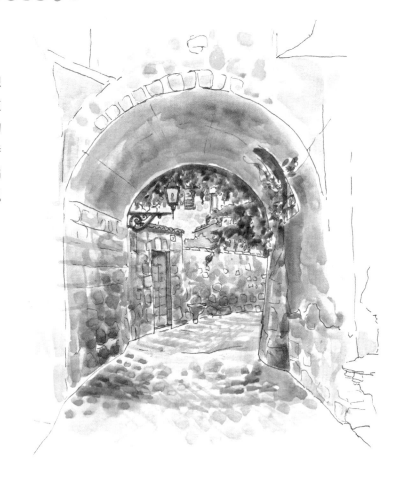

想記錄建築物細部時，飄浮式構圖非常好用。窗戶、花台、門牌、街道招牌，這些各種建築細部，用飄浮式構圖一一畫下來，看起來會非常美麗。

加框式

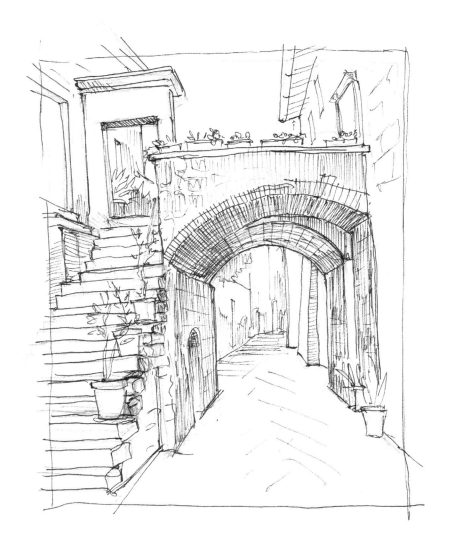

加框式構圖就像它的名稱一樣：加上框！先簡單畫出一個正方形、長方形，或甚至圓形，這樣可以從一開始將複雜的景象簡化。這個方式也可以像飄浮式一樣用來凸顯某個部分，或讓某個部分成為焦點。把景物最開始吸引目光的部分當成畫面焦點，這樣畫的時候就不會受到其他細部影響。

加框式構圖可以畫得很大，例如畫滿整個畫面，或是畫得很小。我喜歡畫一些加框式的小圖，做為速寫習作，通常會畫好多個在同一頁上。有時候這些小圖後來會被畫到正式的畫作中，但我也很喜歡這些小圖在同一頁上看起來的樣子。

也可以用加框式構圖來強調
景物的大小與規模。在小幅
的畫面中，高聳的建築物、
樹木或細長的街道，由於被
細長的長方形框起來，看起
來會更高、更細長。

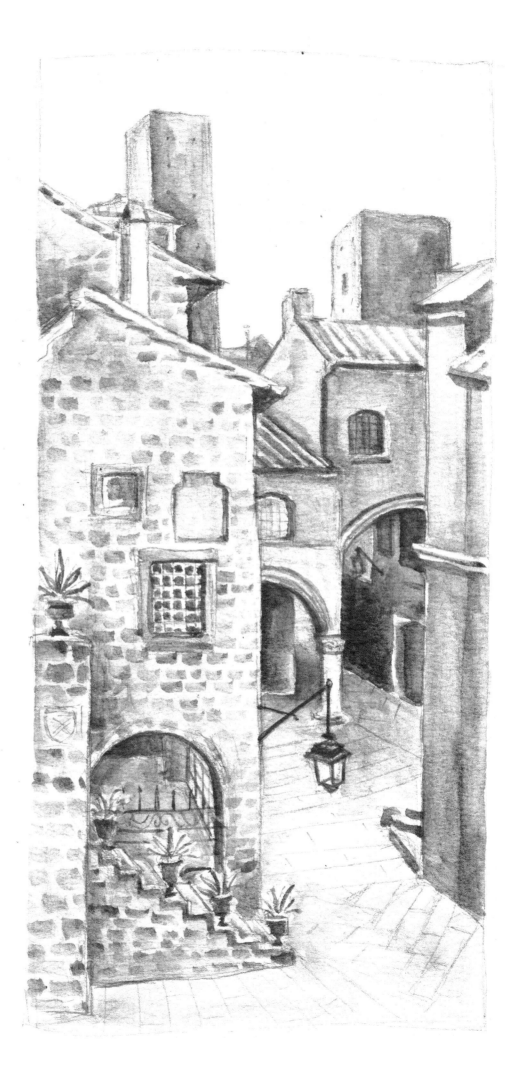

視點

在動筆畫之前，景物的視點會大大影響畫面的呈現。

平面的視點

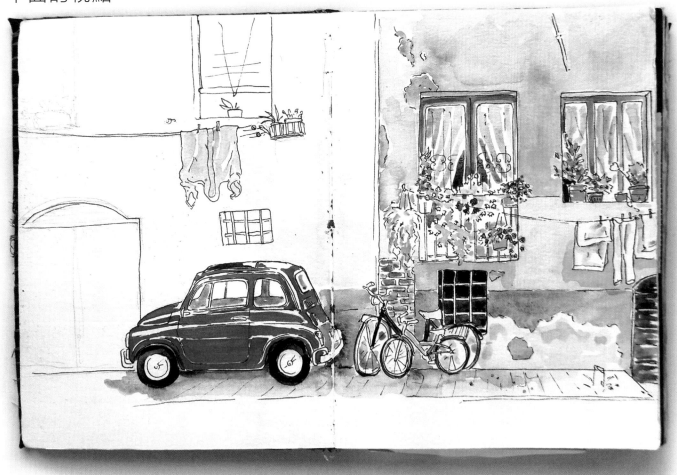

平面的視點就是指你直接面對著景物，即使不是非常筆直正對著也算。若採用這樣的視點，就不必擔心透視法的問題。

透視法

透視法是指讓人可以看到景物往遠處後退的法則。運用透視法的景物畫是會比較複雜些，但完成後看起來會很立體。69-70頁會更詳盡介紹透視法。

鳥瞰的視點

鳥瞰的視點會出現在往下看景物的時候。我不太常遇到以鳥瞰視點畫畫的機會，但遇到這種機會時，真的難以抗拒！這種視點包含一些透視法的運用，所以在正式畫之前最好先用鉛筆打底。

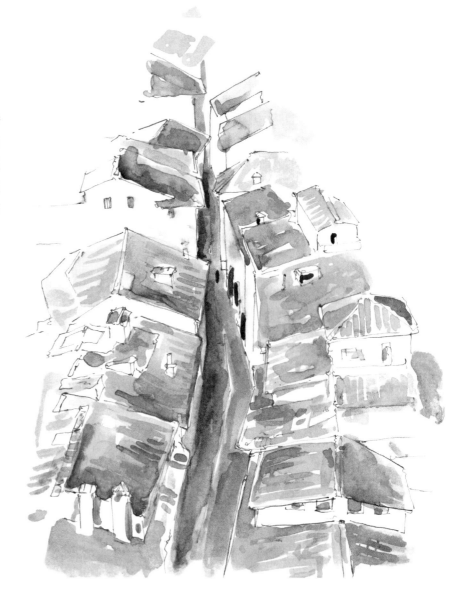

剪影的視點

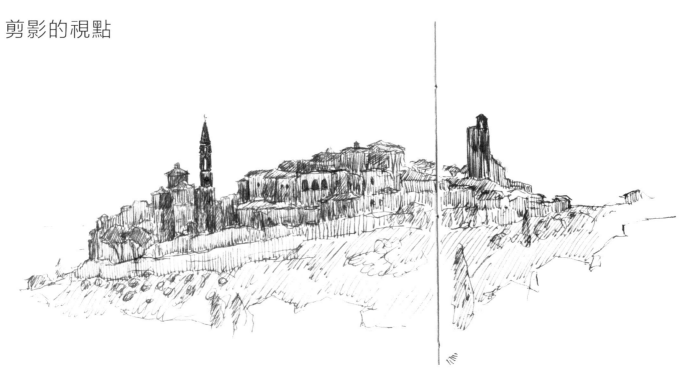

在畫城市或由上往下俯瞰的景物時，如果光線剛好的話，就會出現剪影。有時候可以從個別的樹木或建築物看到剪影，但如果景物背後的光線夠亮，就只能看到陰影或輪廓而已。

透視法

準確畫出建築物的關鍵就是運用透視法。正確運用透視法的作品看起來會非常立體。透視法可以確保畫面上的所有比例都是正確。

想像自己站在街道中央，一直往前看著道路延伸。當景物往遠處後退越遠，它們看起來就越小；當它們越靠近觀者，看起來就越大。所有的景物都是按照透視法去畫時，可以有助於更準確地畫出景物大小的變化。透視法分為幾種，越多視點的，就越複雜，也比較難畫。

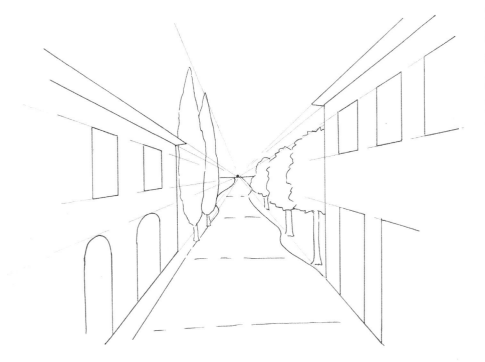

單點透視法 最簡單的透視法是單點透視法，這種透視法是指畫面景物全都後退到遠方水平線上的一個點，通常就在觀者的視線高度。例如站在街上，看著道路往遠處延伸就是一種單點透視法。樹木、信箱、街燈柱，還有建築物的門窗都會隨著離觀者的距離越遠，而變得越小。

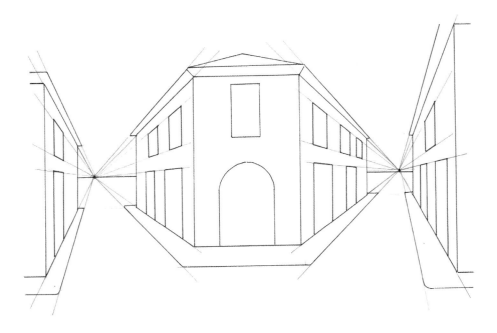

兩點透視法 如果我們改變視點，站在兩條街道之間，我們就會看到兩點透視法，因為這時有兩條不同的道路往遠方延伸。

三點透視法 採用的視點越多，畫起來就越複雜。如果是站在街道角落，然後改變視點往上看，會看到景物往左、往右以及往上後退。鳥瞰的視點也會包含到三點透視法，因為這時建築物是從你面前、朝向你以及往下延伸後退。

一旦會運用透視法，就能畫出最複雜的視點，而且讓畫作看起來非常有立體感。記得先輕輕、慢慢畫底稿。畫比較複雜的透視法時，尺非常好用，可以確保透視法的線條都非常直。

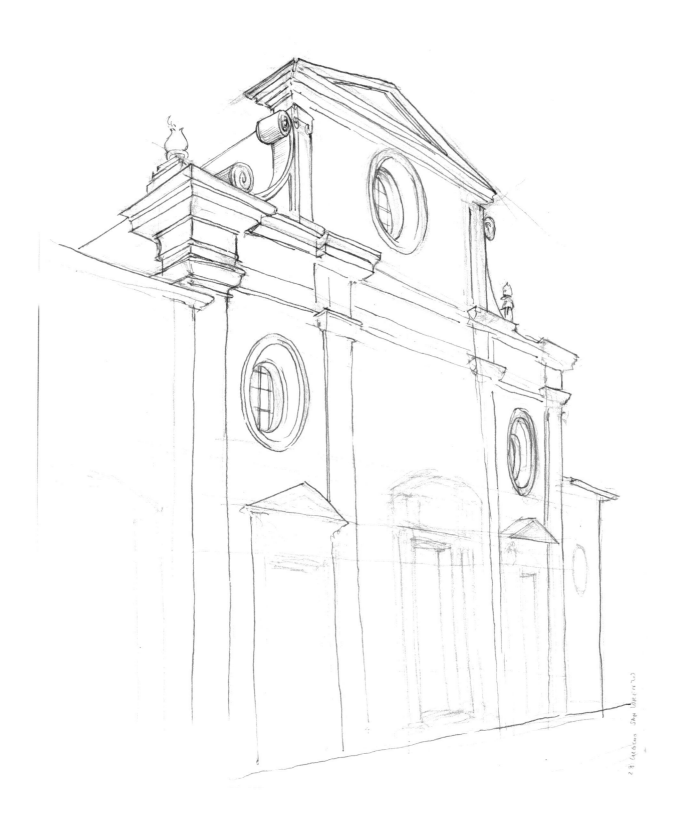

畫
建築物

畫建築物時，請先注意以下幾點：

- **時間：**有時間畫完整幅畫嗎？還是只能畫個草圖？在畫完之前，光線會改變嗎？
- **構圖：**這是龐大的景象，會畫滿整張紙？還是只想聚焦在某個部分？
- **視點：**需要用到透視法嗎？或者用平面的視點即可？
- **用具：**除了一開始用鉛筆打底，是否要在現場上色？或者之後再加上顏色，用墨水畫完？

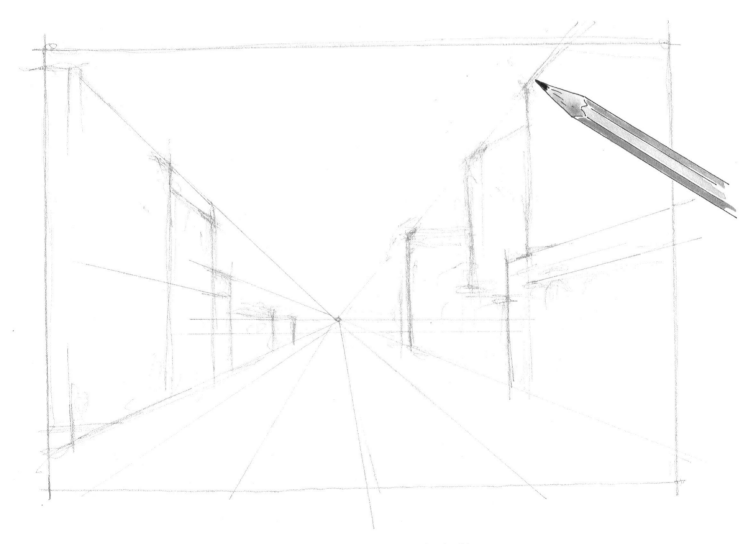

當一切都準備好、景物也挑好時，就可以開始畫了！在畫單點透視法時，通常我會先畫一個簡單的框，來簡化景物。然後在框裡面輕輕打底，畫出水平線。

大致畫出建築物，然後用尺確認是否有按照透視法畫對。

等建築物與引導線都畫好了，就開始加上細部。窗戶與門也都要對齊透視法的引導線。

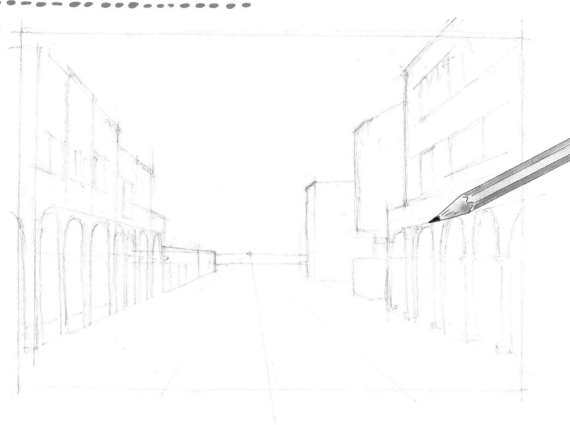

繼續加上更多細部，包括：樹木、窗戶或門上的雨遮、招牌等等。

畫好所有草圖後，接著拿筆開始沿著鉛筆線條畫。慢慢畫不要急，特別是在
畫建築物細部的時候。

然後用影線與交叉影線來畫陰影的部分。你畫出的線條方向，同樣可以用來
顯示畫面的透視法。沒有必要把每一個磚塊或牆壁裂縫都畫出來，可以盡量
簡化景物沒關係。如果有哪個特別的部分是你希望觀者聚焦，就在這部份畫
上最多的細部即可。等墨水乾了之後，再把鉛筆草稿擦掉。

畫風景

風景的畫法跟建築物的畫法相似，只是更隨興一些。風景的景物都是大自然、有機的，所以筆法可以依照同一套畫法。

例如以下這幅風景畫，我是用飄浮式畫法。因為遠處的山很自然地被前景的兩棵橡樹擋住，我不想硬把山整個都框住。而在畫山脈與山丘時，可能沒太多透視法的線條可以依循，所以關鍵就是要把這兩者比例畫得正確。

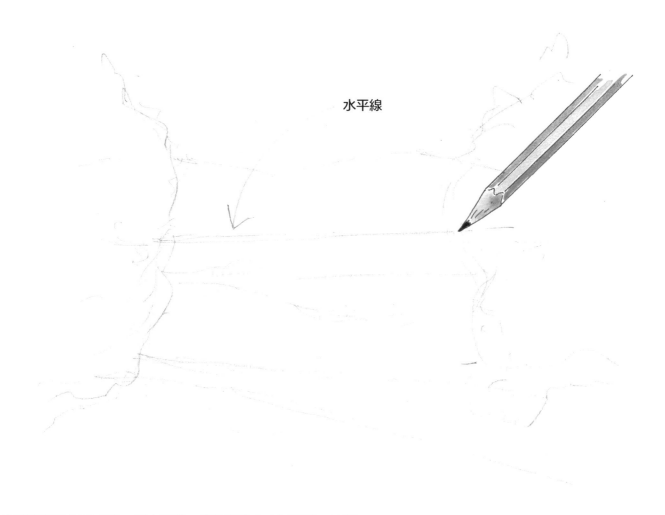

水平線

先在山腳與陸地交會處畫一條水平線，並輕輕畫上山脈稜線。接著從山腳處開始畫出丘陵，一直畫到畫面底部。這些線條可以快速簡略畫過，與左右兩邊的樹木線條重疊沒關係。

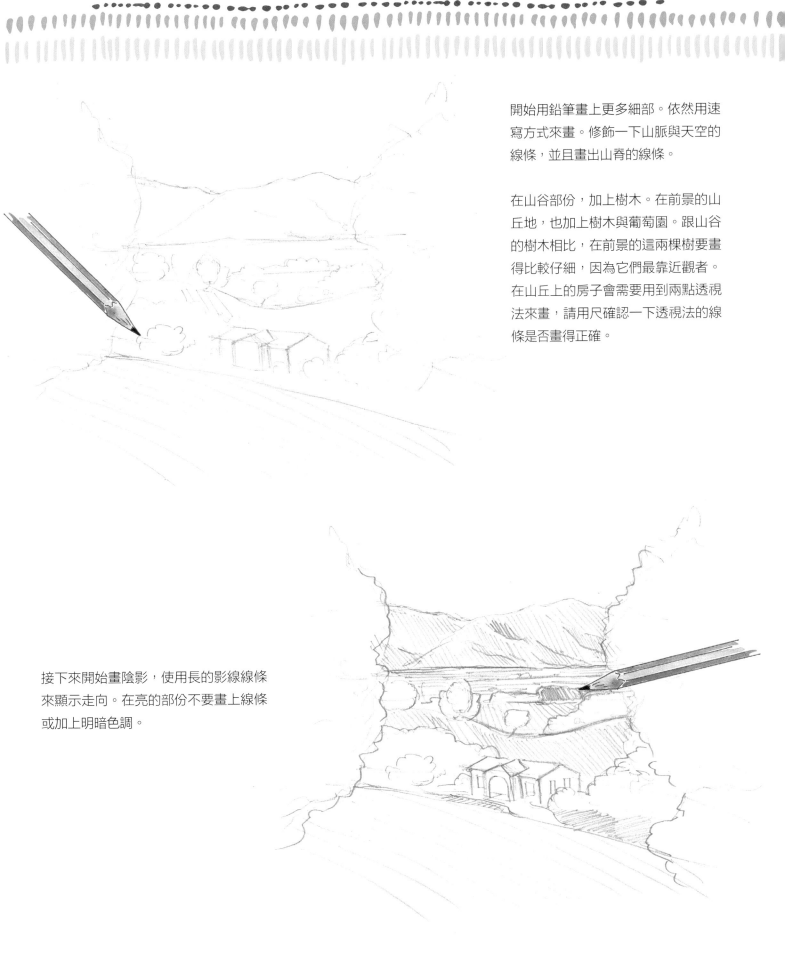

開始用鉛筆畫上更多細部。依然用速寫方式來畫。修飾一下山脈與天空的線條,並且畫出山脊的線條。

在山谷部份,加上樹木。在前景的山丘地,也加上樹木與葡萄園。跟山谷的樹木相比,在前景的這兩棵樹要畫得比較仔細,因為它們最靠近觀者。在山丘上的房子會需要用到兩點透視法來畫,請用尺確認一下透視法的線條是否畫得正確。

接下來開始畫陰影,使用長的影線線條來顯示走向。在亮的部份不要畫上線條或加上明暗色調。

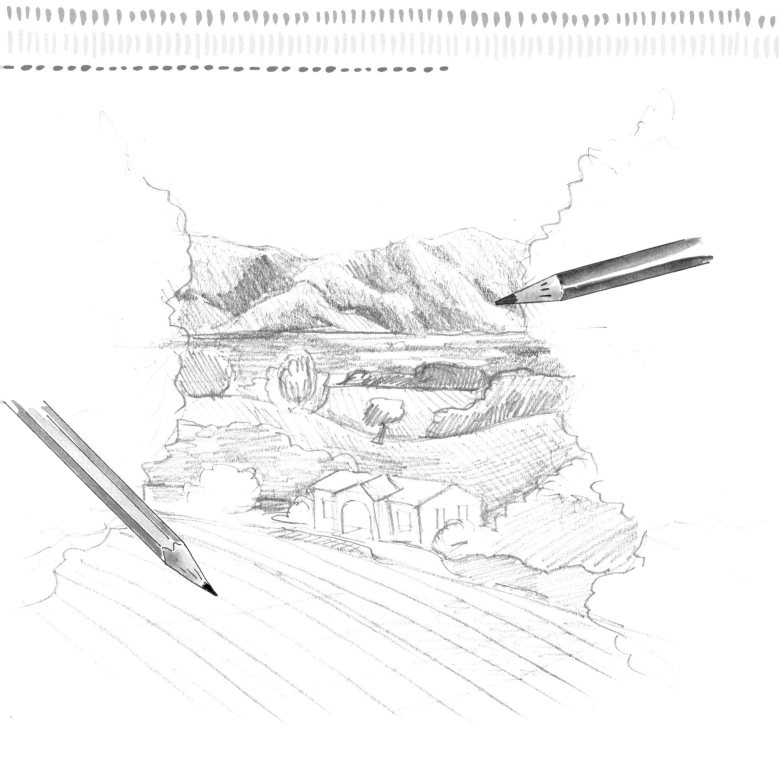

在這個階段，我會用一般鉛筆畫最深的陰影部份。若要
畫出較深的黑色，可以選用較軟的筆芯，從4B到8B鉛筆
都可以。用鉛筆的側邊畫，這樣可以平順地畫出陰影，
看起來也很柔和。

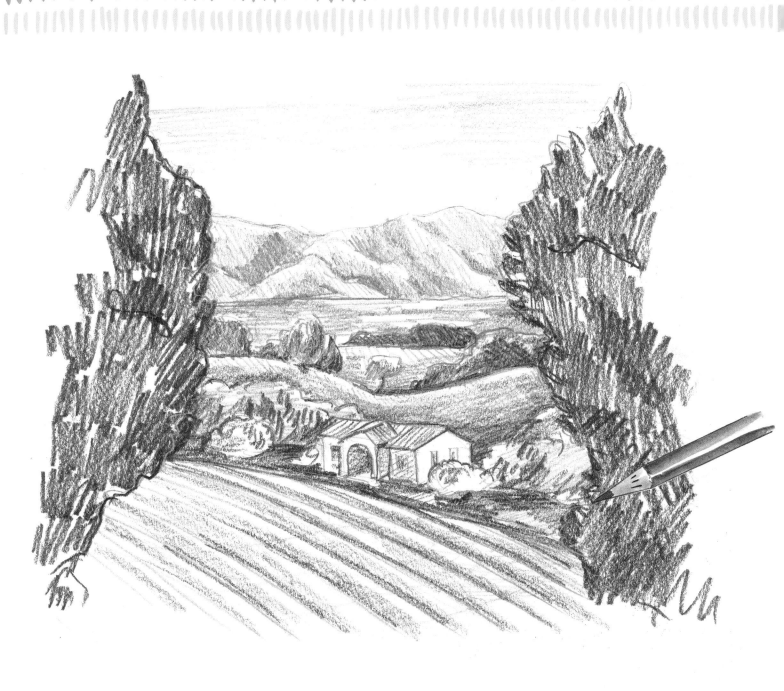

在為山丘與前景的樹木加上陰影時，要多畫幾層，或者
用較軟的筆芯畫，才能畫得夠深。在上圖，我用了6B鉛
筆畫最前景的山丘，用最深色的鉛筆畫前景的樹。

寫真畫

用平面的視點畫房子或建築物也非常好看。可以將主題簡化成幾個基本形狀,用原子筆或簽字筆和水彩來畫,則可以讓作品看起來有插畫風格。

先將房子拆解成幾個基本形狀,例如長方形、梯形與正方形。先輕輕畫底稿,直到比例跟大小都正確。我通常先輕輕速寫,再用尺確認線條與角度是否正確。

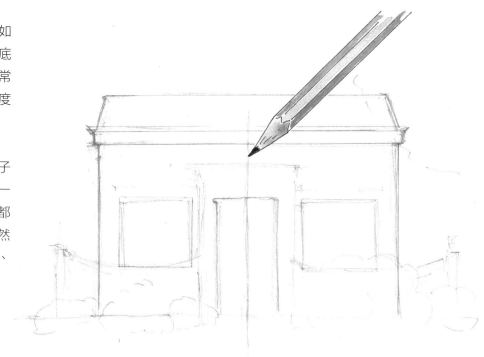

接下來將房子分成兩部份。這棟房子有對稱的立面,所以從中間直直畫一條線下來,可以有助於將兩邊畫得都一樣,並且確保門與窗戶都對稱。然後輕輕畫出細部,例如樹叢、圍籬、窗戶等。

然後開始畫更多的細部,包括門上的窗玻璃與圍籬的欄杆等。

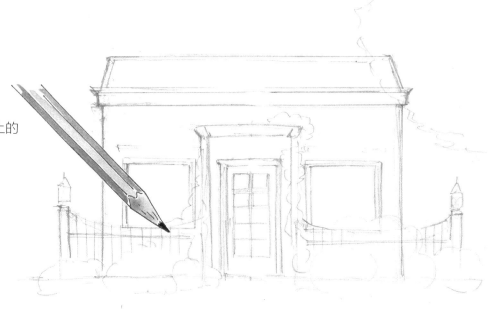

用鉛筆畫完所有細部後，接著用防水的代針筆沿著鉛筆線條描一遍。這些線條可以畫得很簡略，不必很直，讓作品看起來比較有插畫風格。等墨水乾了，再擦掉看得見的鉛筆線條。

最後用水彩或色鉛筆上色。記得在加上陰影之前，先從最淺的部份開始畫。最亮的部份則直接留白即可。

人物

人物習作

除了建築物之外，人物或許是最難畫的主題。請認識的人當模特兒讓你來畫可能有點尷尬，更不用說畫陌生人了，他們隨時可能起身走掉。

我最喜歡用來畫人物的方法就是動態速寫，快速又隨興的線條可以表現很多動作與生命力。這種快速的筆法也很適合用來畫在公共場合的人，因為他們會走來走去或快速移動。

比例

雖然每個人都是完全不一樣的個體，人體構造還是遵循一定的比例原則。就畫畫來說，一般人是七到八頭身的高度。每個人的頭都不一樣大，所以所謂的幾頭身的高度是依個人的頭大小而定。

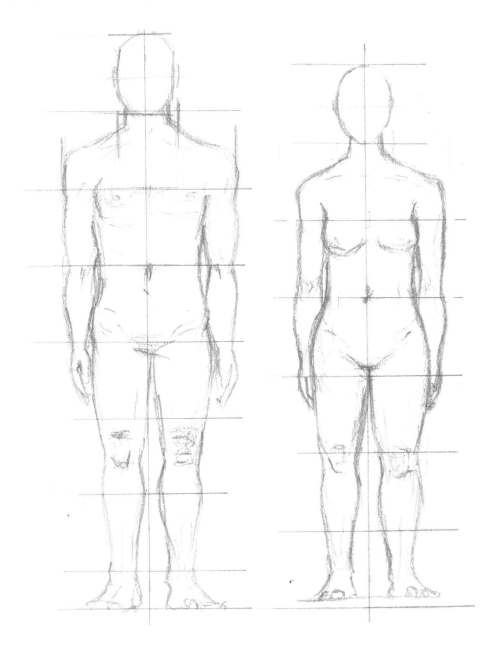

男性通常接近八頭身的高度，女性則是七頭身的高度，或不到七頭身。你也可以用一個人的頭的寬度來測量其肩膀的寬度。男性肩膀大多是三個頭寬，女性肩膀一般則是兩個半或三個頭寬。

要畫出正確的臉部比例，也有很多不錯的方法可以選擇。雖然大多數人的臉看起來是對稱的，但其實很少有人的臉是真的完全對稱。不過我還是會先在臉的中央畫一條線，幫助我把兩邊畫得對稱。如果你把頭從最上部到最底部橫分一半，會發現中間剛好就是眼睛的位置。

頭的最上部就是髮線之處。從髮線以下可以分為三等份：額頭、眼睛到鼻子底部、鼻子底部到下巴。

用眼睛寬度來估算臉部寬度是最準確的。如果從耳朵最外緣算起，大多數人的臉是五個眼睛寬，兩眼中間的距離則等於一個眼睛的寬度。

臉部中間的這個三分之一長度剛好等於耳朵的長度。大多數人的耳朵長度等於眉毛最底部到鼻子底部的長度。大多數人鼻子的寬度則等於一隻眼睛的寬度。

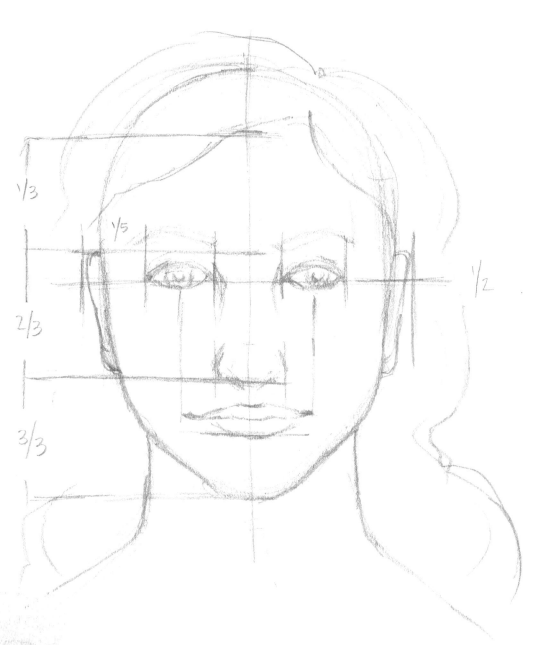

小技巧

每個人都長得不一樣，所以以上所說的比例原則僅做參考。每個人五官比例不同，所以如果不適用，不要勉強。

如果把最下面的三分之一用線條分成兩半，你會發現剛好就是嘴巴與下巴的位置。大多數人的嘴巴就在這條線上方，這裡是上嘴唇、下嘴唇以及鼻子底部的所在位置。

重量與動作

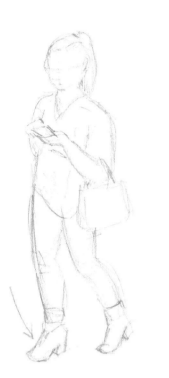
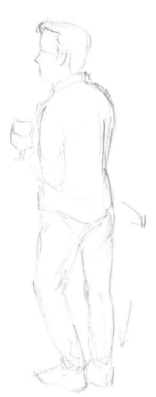
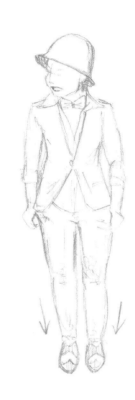

重量不是指字面上一個人身體上的重量，而是當一個人以某種姿勢站著時，會支撐身體較多重量的部位。當一個人雙腳平穩站著時，其重量是集中的，而當一個人主要以右腳斜倚著時，身體的重量就轉移到右腳上。

當某個人背著或扛著東西時，支撐的重量會影響其身體看起來的角度。在練習畫人物時，先確認人物是用哪隻腳在支撐身體大部份的重量（有時候是手）。某些狀況下，支撐身體重量的部位會一直改變。

行進中的人物會讓我們在畫人物動作時增加難度。所謂動作並不一定是指人物的走動，例如有可能是手臂、腿部、頭髮、衣服的移動。把線條畫得隨興些、多重複，來傳達出人物的動態感。

速寫與上色

方格紙對於練習畫人物很有幫助。如果還不是畫得很熟練的話，用眼睛估量比例會覺得有困難，而且也會讓畫出來的人物比例不太正確，也比較僵硬。

方格紙可以提供現成的引導，幫助你確保畫出來的比例是正確。右邊這兩頁圖是我在義大利羅馬畫的。當時現場的人全都移動得非常快速，方格紙真的幫我一個大忙，讓我可以確認比例。

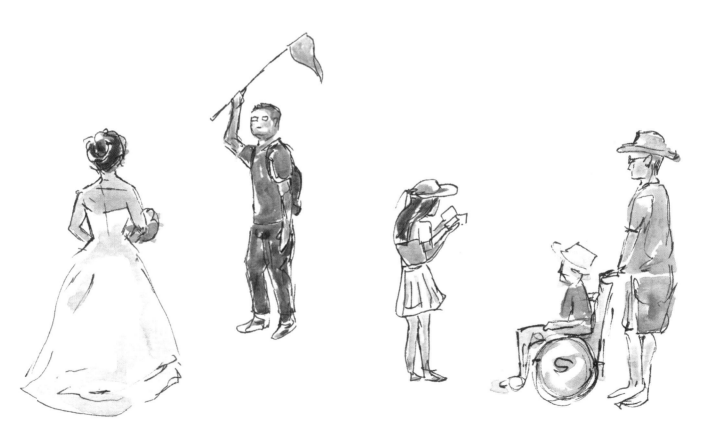

在國外旅行時，或只是在住家市區逛逛時，我很喜歡畫很多很多看起來十分獨特的人物。我都是很隨興地速寫，通常會使用防水的筆，這樣我就能立即上色。除非服飾是非常特別，否則我多半會留點時間在現場上色，盡可能畫完整。

下面這些人物是以非常快的速度畫下來，非常簡略，特別是畫到正在移動中的人。
我很少能夠畫出人物的很多細部，因為在外面不太可能沒有事先詢問對方意願，而
對方會特別停下來讓人畫。

小技巧

在外面上色時，我會使用水彩旅行組跟
小的水彩筆來畫。由於是專為旅行時設
計的尺寸，所以很方便隨身攜帶，遇到
我很想畫的人物就可以派上用場。

人物畫練習

大多數的人物，我都是從頭部開始畫。即使我畫的是一個非常特別的人物，我還是會先把頭部比例畫正確，這樣其他比例自然就會清楚了。先從頭部畫也可以讓你有一個測量的基準，以此基準可以畫出人物的高度。

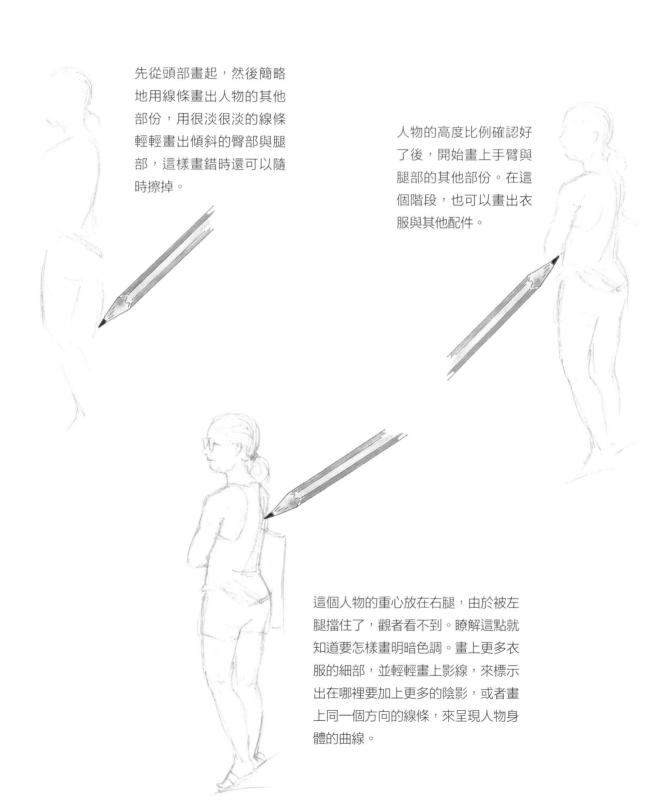

先從頭部畫起，然後簡略地用線條畫出人物的其他部份，用很淡很淡的線條輕輕畫出傾斜的臀部與腿部，這樣畫錯時還可以隨時擦掉。

人物的高度比例確認好了後，開始畫上手臂與腿部的其他部份。在這個階段，也可以畫出衣服與其他配件。

這個人物的重心放在右腿，由於被左腿擋住了，觀者看不到。瞭解這點就知道要怎樣畫明暗色調。畫上更多衣服的細部，並輕輕畫上影線，來標示出在哪裡要加上更多的陰影，或者畫上同一個方向的線條，來呈現人物身體的曲線。

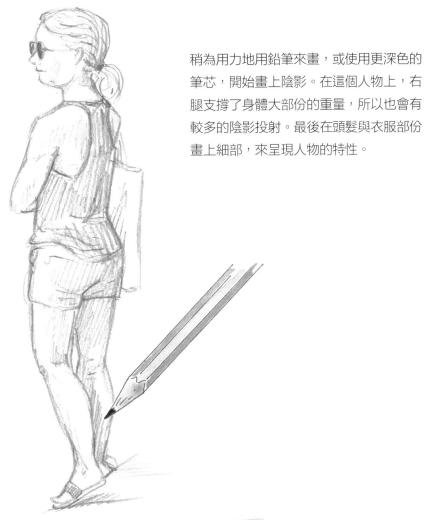

稍為用力地用鉛筆來畫，或使用更深色的筆芯，開始畫上陰影。在這個人物上，右腿支撐了身體大部份的重量，所以也會有較多的陰影投射。最後在頭髮與衣服部份畫上細部，來呈現人物的特性。

如果不想要出門畫人物，還有很多其他方式可以選擇。雜誌跟電視是很不錯的練習來源，網路上的圖庫也有很多圖片可以照著畫，不論是移動中的人物，還是從事各種活動的人物都有。

如果仍有疑慮，那就畫自己！不論是照著鏡子還是照片畫，畫自畫像永遠沒有太老或太年輕的問題。

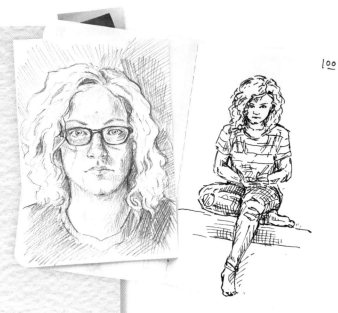

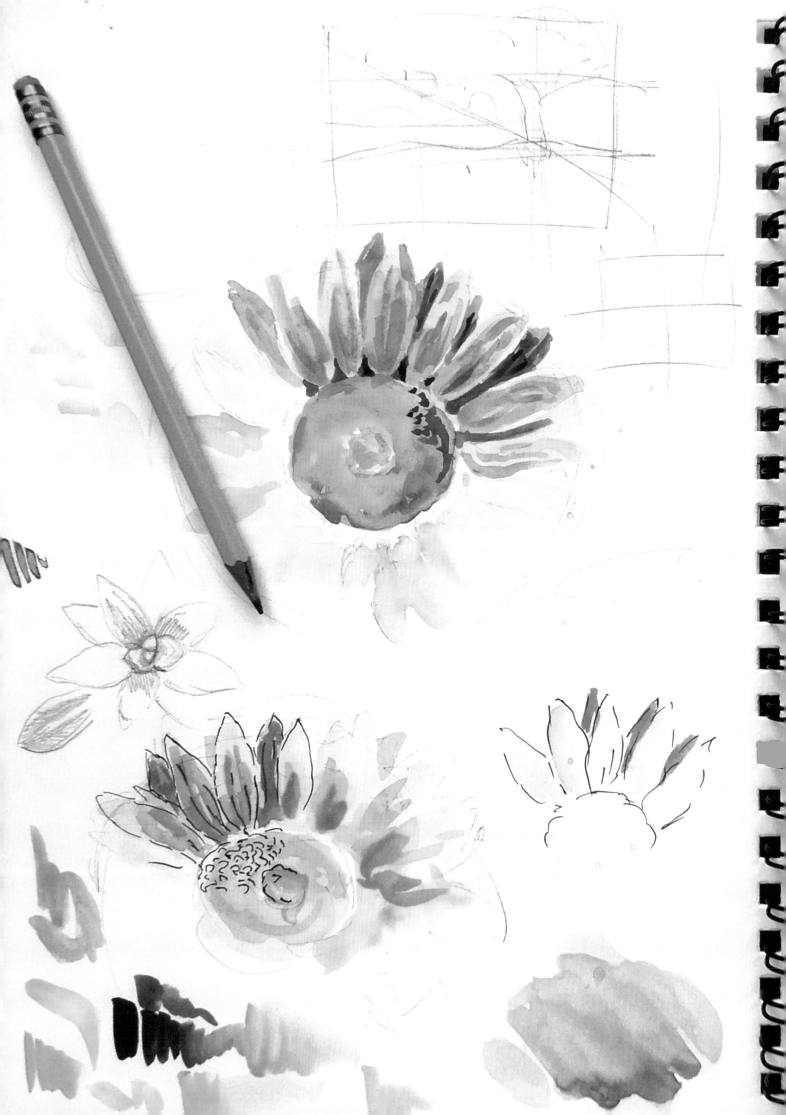

植物與花卉

我非常喜歡畫花草植物的其中一個原因是，它們真的非常療癒人心！由於植物花卉都是有機的圖形，沒有兩片葉子、兩棵樹、兩朵花、甚至兩片花瓣是完全一樣的，雖然可能看起來是很相似。

不像建築物若是角度有點偏斜就會看起來不正確，植物花草要畫得有點不那麼中規中矩，看起來才比較像真的。這類作品也比較反映出藝術家的性格，因為它們比較隨興、有變化。

我同樣推薦先用鉛筆開始畫草稿。不過因為植物花卉的畫比較隨意與自由，不妨試試直接就用墨水筆來畫！畫有機的主題時，用什麼樣的媒材都不至於會出錯。可以結合用好幾種媒材，愛怎樣嘗試就怎樣嘗試。

鉛筆

色鉛筆

墨水筆

先從基本形狀開始畫，永遠是最容易上手。畫植物時，先從最基本的部位，例如花瓣、葉子，開始畫。在每種植物上，通常都可以找到最簡單與最小的形狀，而且數量非常多，所以可以有很多機會練習。有些是像足球的形狀，有些則是像卵形、或杏仁形狀，例如向日葵的花瓣。有些花比較複雜，例如繡球花，它的花瓣本身就像是一朵小花了。

沒有兩片葉子或兩片花瓣會一模一樣，而每種植物提供了各式各樣的葉子讓我們畫。舉例來說，鐵線蕨的葉子就跟鼠尾草或蔓綠絨的葉子非常不同。

直接看著花草植物畫會令人卻步，因為要畫的葉子與花瓣很多很多。不過我非常相信，直接以寫生方式畫出來的作品比較栩栩如生。若是照著照片畫，相機已經將立體的物體轉換成平面影像了，這樣會喪失許多細微的部份，例如陰影是怎樣落在葉子上，或者枝幹是怎樣在風中搖曳。

有時候的確無法直接在現場寫生畫出植物或花卉，沒關係。但是只要可以，我高度推薦現場寫生，來建立個人的畫畫語彙。即使是對著塑膠假花畫，也不要讓相機幫我們完成一半的工作。

小技巧

每種花都有各別的特點，自然也有其難度。畫向日葵或非洲菊的方式，就跟畫玫瑰或繡球花的方式不同。

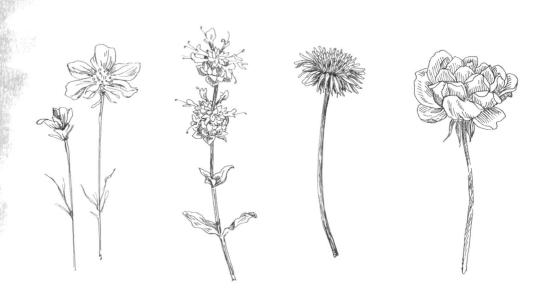

花卉的習作對於學畫畫是特別有助益。因為每種花都很獨特，並且會隨著視點或角度不同而看起來不一樣。在同時觀看很多花朵時，例如一把花、一整片花田或花叢時，先從一朵花開始畫，先練習畫一幅有細部的習作。

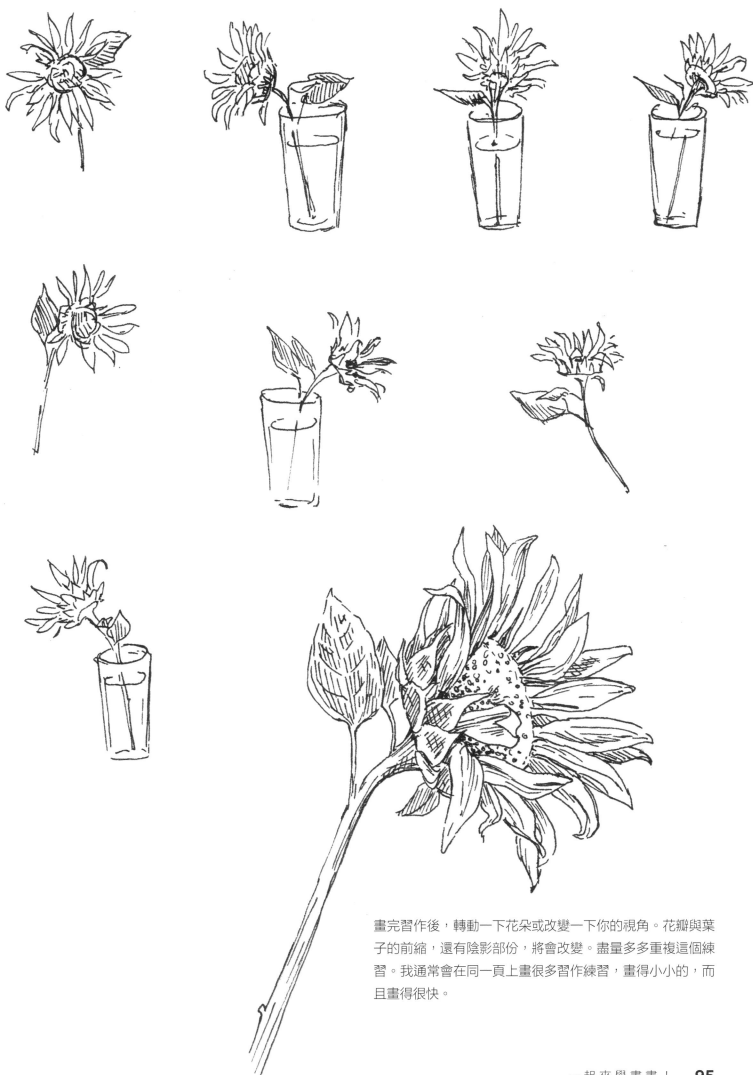

畫完習作後，轉動一下花朵或改變一下你的視角。花瓣與葉子的前縮，還有陰影部份，將會改變。盡量多多重複這個練習。我通常會在同一頁上畫很多習作練習，畫得小小的，而且畫得很快。

畫花

你畫的是哪種植物或花卉,會影響要用哪種畫畫方式與用具。如果我畫的是白色或淺色的花,我通常會保留紙張的白色,而不是畫上白色顏料。除非是用有顏色的紙或背景已經上色,保留紙張原本的白色來呈現花朵的白色,會看起來比較自然。

鉛筆速寫習作

不論選哪種花來畫,首先都是分解成基本形狀。例如我將以下的雛菊分解成中間的圓圈與外面一層圓圈(這層是由花瓣的邊緣組成)。

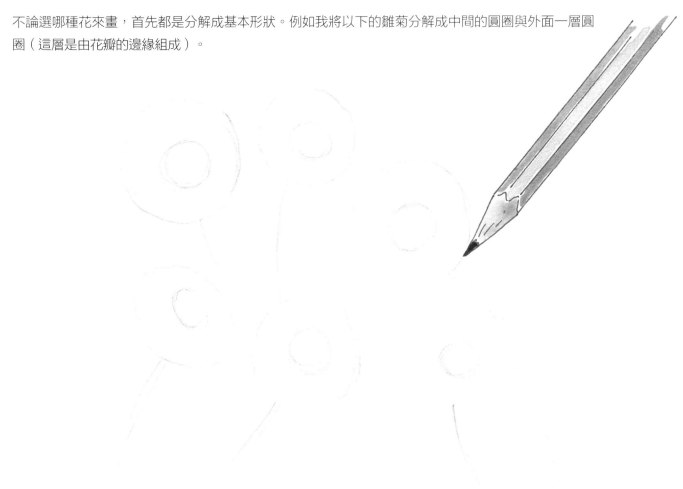

小技巧

在畫有很多花瓣的花時,先輕輕速寫花的整體形狀,而不是先畫一片一片的花瓣。

先輕輕畫出花瓣的小小橢圓形，在適當的地方讓有些花瓣重疊。可以把有些花瓣畫出圓圈外，或者向裡面那一圈彎曲，輕輕畫出花瓣位置即可。在雛菊中央部份加上更多細部。

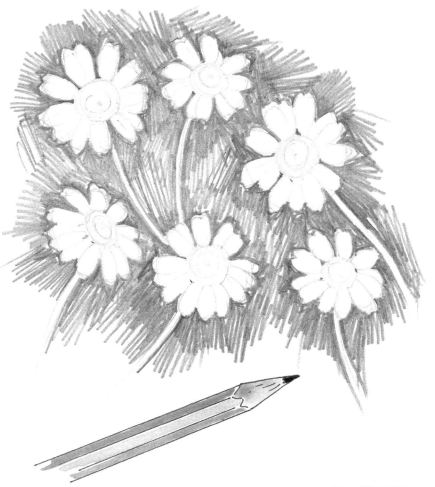

開始在雛菊的花瓣與莖外圍部份畫上陰影，小心不要畫到花瓣與莖裡面。用筆頭較鈍的鉛筆來畫，可以畫得比較快，線條也可以比較寬。也可以用鉛筆側邊來畫。

一起來學畫畫！ **97**

繼續將背景部份塗得更深，但要留些空間來畫葉子的第一層色調。開始在雛菊中央部份畫上更多細部與質地感。

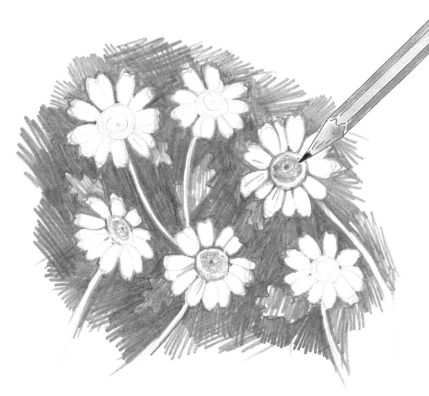

開始在花瓣部份加上更多細部與陰影。陰影要畫得很輕，不要像背景的陰影或葉子那麼深。記得在花瓣上的線條間要留白，來呈現花瓣的皺摺。用筆頭削尖的鉛筆在雛菊中央部份加上小圈圈。

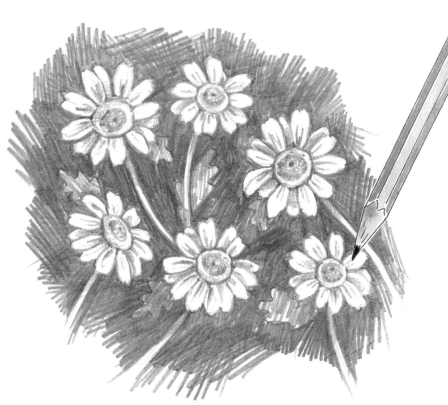

結合色彩

我喜歡畫黑白的花卉植物，也很喜歡畫出它們色彩鮮明的樣子。有很多方式可以把色彩融入畫中。例如可以一開始就用水彩或色鉛筆畫，也可以之後再加上顏色，像著色畫那樣，就看個人的選擇。

畫這朵向日葵時，我第一步是決定要從哪個角度畫。然後將花拆解成基本形狀。這次畫的向日葵比較像橢圓形，因為是從側邊看過去畫的。為了讓接下來花瓣比較好畫，我先輕輕畫上一些線條，標示出花瓣的位置。花瓣應該是從中央往最外層的橢圓形邊緣呈放射狀。注意有些線條是往下朝花莖的方向，因為有些花瓣從這個角度看是前縮。

輕輕畫出花瓣的部份。雖然每個花瓣都有點不同，但大部份花瓣是長橢圓形或杏仁狀。讓某些花瓣重疊，靠近花莖的花瓣則要前縮，看起來像矮胖的足球形狀。

小技巧

若是一開始就上色，鉛筆底稿的正確性就很重要。記得確認底稿都已畫出正確位置，因為只要一塗上顏色，就很難再修改了。

擦掉在上色時不需要的鉛筆底稿，包括
一開始畫的最外層的橢圓形。

在花瓣上加上線條，呈現花瓣的皺摺或
突起部份。

現在準備上色！我這次選擇用水彩，但這些
步驟也適用於用色鉛筆或彩色筆上色。

先在花瓣與中央部份畫上一層非常非常淡的
黃色做為底層。在花莖與葉子上，畫上一層
淡淡的綠色。待第一層乾了後，在花瓣的皺
摺線條上、或重疊在另一花瓣下的花瓣陰影
上，塗上稍微深一點的黃色。也可以在花莖
與葉子上再加上一層綠色，來呈現陰影。

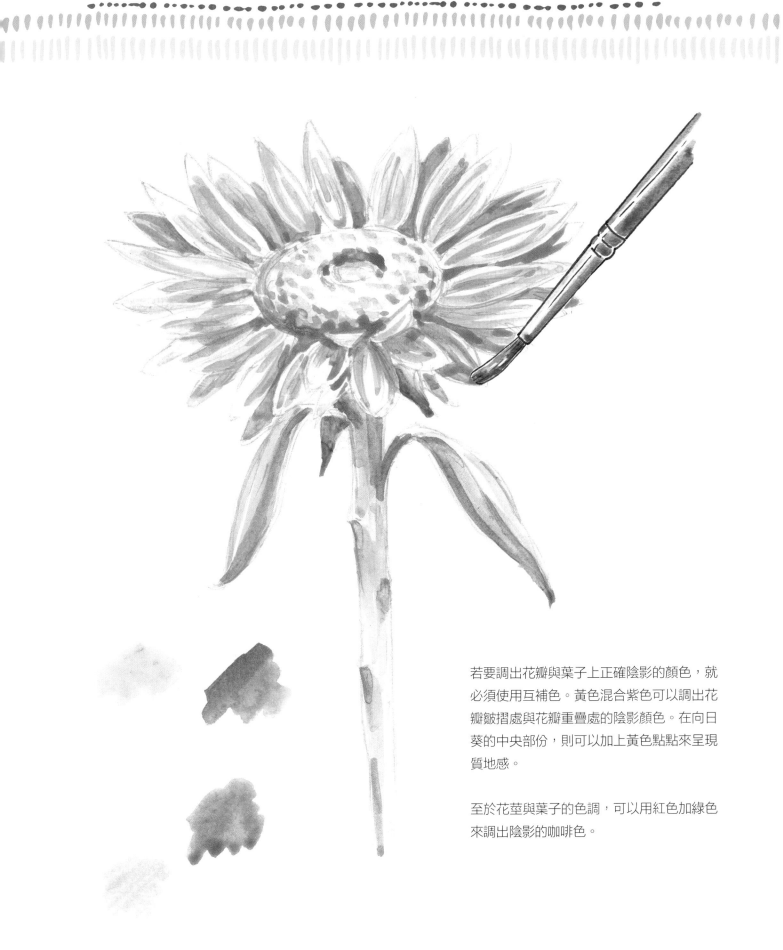

若要調出花瓣與葉子上正確陰影的顏色，就必須使用互補色。黃色混合紫色可以調出花瓣皺摺處與花瓣重疊處的陰影顏色。在向日葵的中央部份，則可以加上黃色點點來呈現質地感。

至於花莖與葉子的色調，可以用紅色加綠色來調出陰影的咖啡色。

先上色的畫法

畫有些花時,我喜歡先塗上顏色。對於比較複雜細緻的花,我會先上一層底色,接著在用細簽字筆或代針筆在上面畫出細部,這樣效果很好。例如下面這些黃色的花就很複雜,很難單獨將一個一個花莢畫出來。

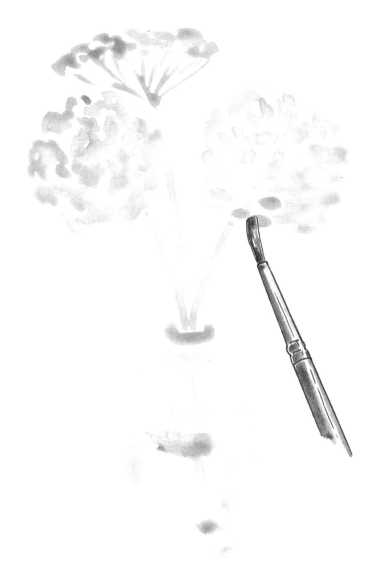

先輕輕用鉛筆畫出花朵與花瓶的形狀。這種花有細細長長的花莖,還有圓錐狀的底部,上面另有小小細細的莖支撐著上面的黃色小花。

這裡用水彩來畫非常適合,因為可以畫出很多很多花鬆散的感覺。我喜歡隨興地畫上顏色,因為我知道稍後會用筆再畫上更多細部。也可以用水彩色鉛筆上色,之後再暈染開。等顏料乾了之後,擦掉鉛筆底稿的線條。

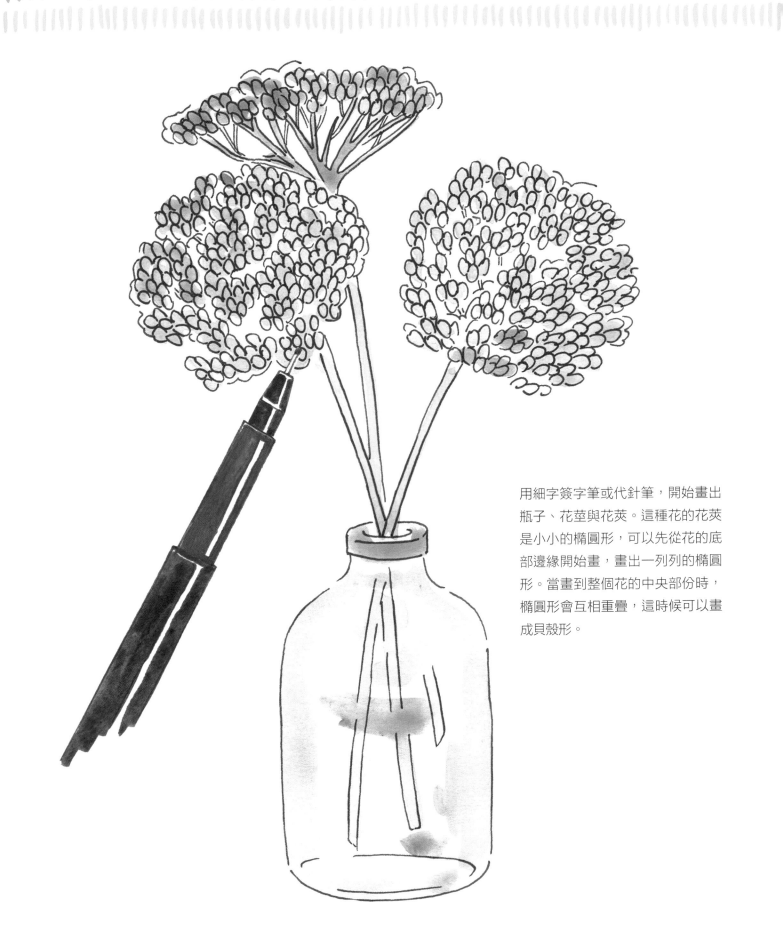

用細字簽字筆或代針筆，開始畫出瓶子、花莖與花莢。這種花的花莢是小小的橢圓形，可以先從花的底部邊緣開始畫，畫出一列列的橢圓形。當畫到整個花的中央部份時，橢圓形會互相重疊，這時候可以畫成貝殼形。

畫多肉植物

多肉植物畫起來很有趣，因為許多多肉植物的變種看起來很像花。它們的葉片通常會形成複雜、幾何形般的圖形，畫起來可是頗具挑戰性！

先畫出幾個同心圓的圈圈。依據多肉植物的蓮座葉叢大小，最多可以畫到六圈。這些圈圈可以幫助你從中央往外緣畫出葉片。

小技巧

多肉植物的中央通常看來都有點擁擠，但當往外層畫時，漸漸就會形成可以預期的圖形出來。

在最中間的部份畫一個小三角形，然後漸次畫出較大、胖胖的三角形。當畫到下一圈時，開始畫出大小不一的貝殼形或半圓形。

在第三圈，將貝殼形的形狀一個接一個排成一圈。在第四圈的邊緣上、相對於第三圈各個貝殼形狀所形成的v字形空間的位置，做上小小的記號。接下來在每一圈邊緣上，錯開地畫上記號，這樣才不會每個葉片都排成一列。

然後開始畫上葉片，每個葉片的前端必須位在剛剛於圈圈邊緣做的記號上。葉片漸漸越畫越大，並且成為新月形狀，狹長的兩端都朝向中央部份。

畫第五圈時，每個葉片的最前端應該開始變尖。

繼續畫出尖尖的葉片，先畫完這圈，再畫最後一圈。

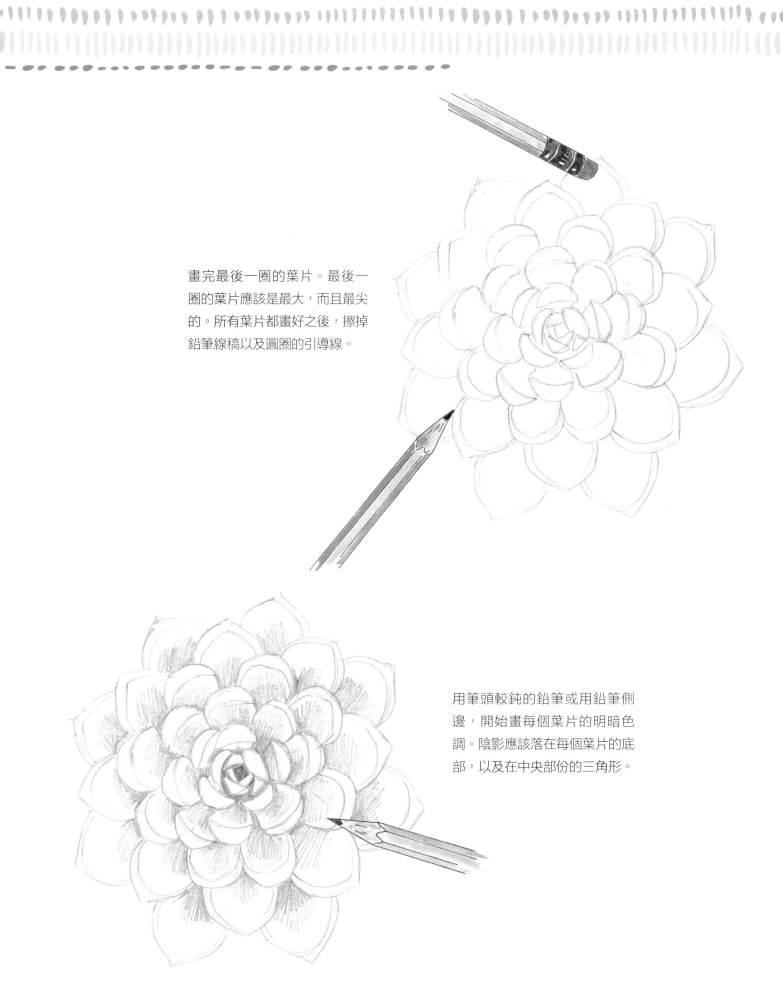

畫完最後一圈的葉片。最後一圈的葉片應該是最大,而且最尖的。所有葉片都畫好之後,擦掉鉛筆線稿以及圓圈的引導線。

用筆頭較鈍的鉛筆或用鉛筆側邊,開始畫每個葉片的明暗色調。陰影應該落在每個葉片的底部,以及在中央部份的三角形。

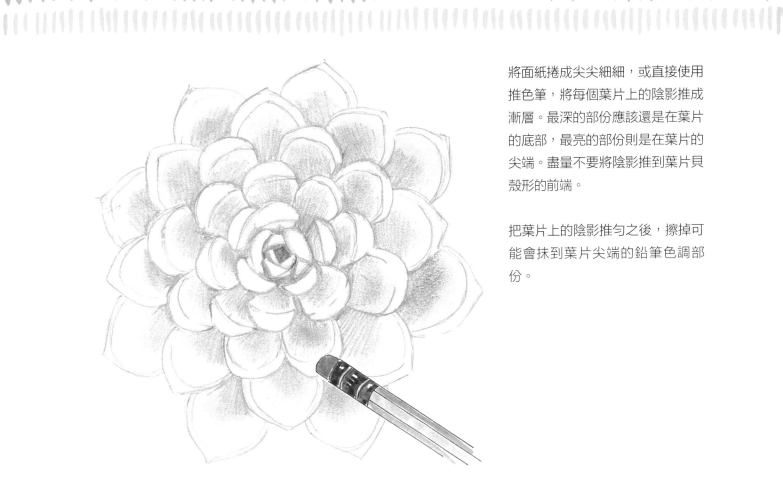

將面紙捲成尖尖細細，或直接使用推色筆，將每個葉片上的陰影推成漸層。最深的部份應該還是在葉片的底部，最亮的部份則是在葉片的尖端。盡量不要將陰影推到葉片貝殼形的前端。

把葉片上的陰影推勻之後，擦掉可能會抹到葉片尖端的鉛筆色調部份。

最後再用鉛筆在葉片上加上細部，並將一些陰影畫得更深，讓葉片看起來真的很立體！而且葉片底部的深黑陰影，與葉片尖端留白所形成的亮部，會形成強烈對比。

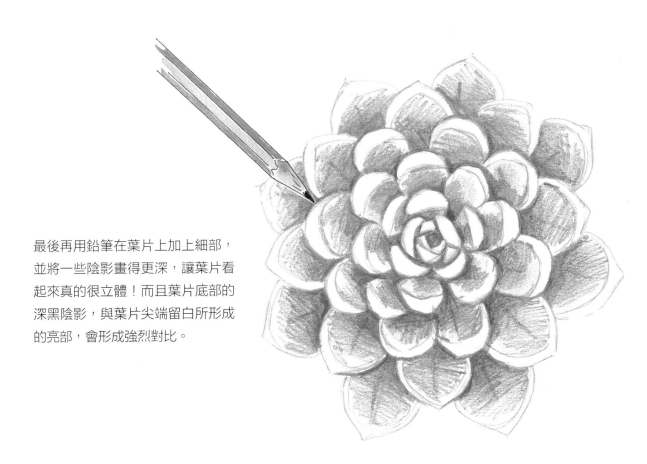

用墨水畫多肉植物

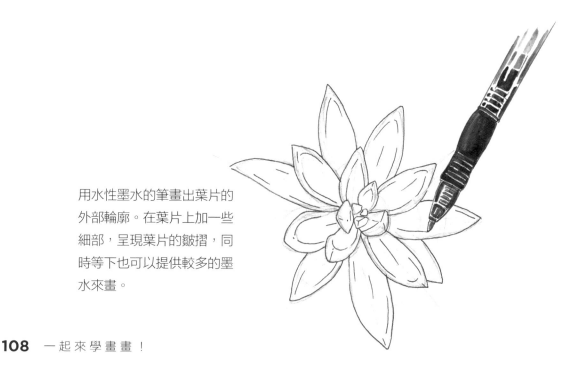

有些多肉植物的葉片沒那麼呈現出幾何圖形。這次要畫的多肉植物很特別，葉片較長，跟前面畫的多肉植物相比，比較沒那麼規律排列。

先畫出幾個同心圓的圓圈，以便於等下畫出葉片，同時在中央部份畫出重疊的三角形與半圓形。

開始畫出多肉植物的葉片。每個長長的葉片都是從中央呈輻射狀延伸出來，你可以先畫一些直線來輔助。

中央的葉片呈前縮狀，因為它們是正對著你。最後一個圓圈的葉片最長，類似拉長的杏仁形狀，只是邊緣沒那麼平整。

用水性墨水的筆畫出葉片的外部輪廓。在葉片上加一些細部，呈現葉片的皺摺，同時等下也可以提供較多的墨水來畫。

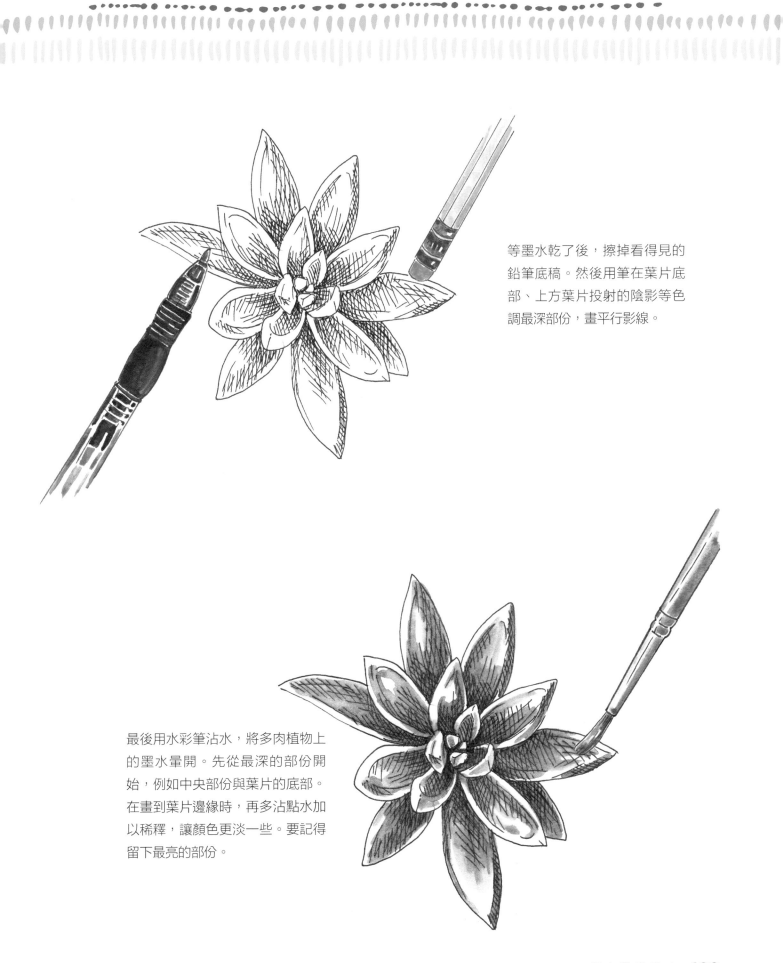

等墨水乾了後，擦掉看得見的
鉛筆底稿。然後用筆在葉片底
部、上方葉片投射的陰影等色
調最深部份，畫平行影線。

最後用水彩筆沾水，將多肉植物上
的墨水暈開。先從最深的部份開
始，例如中央部份與葉片的底部。
在畫到葉片邊緣時，再多沾點水加
以稀釋，讓顏色更淡一些。要記得
留下最亮的部份。

多肉植物是我最喜歡畫的一個植物主題，因為有很多種類可以畫，每一種都有獨一無二的特別形狀。除了畫整顆或比較多葉片的形狀，也可以畫單獨的葉柄、莖，或其中的小小一部份也可以。

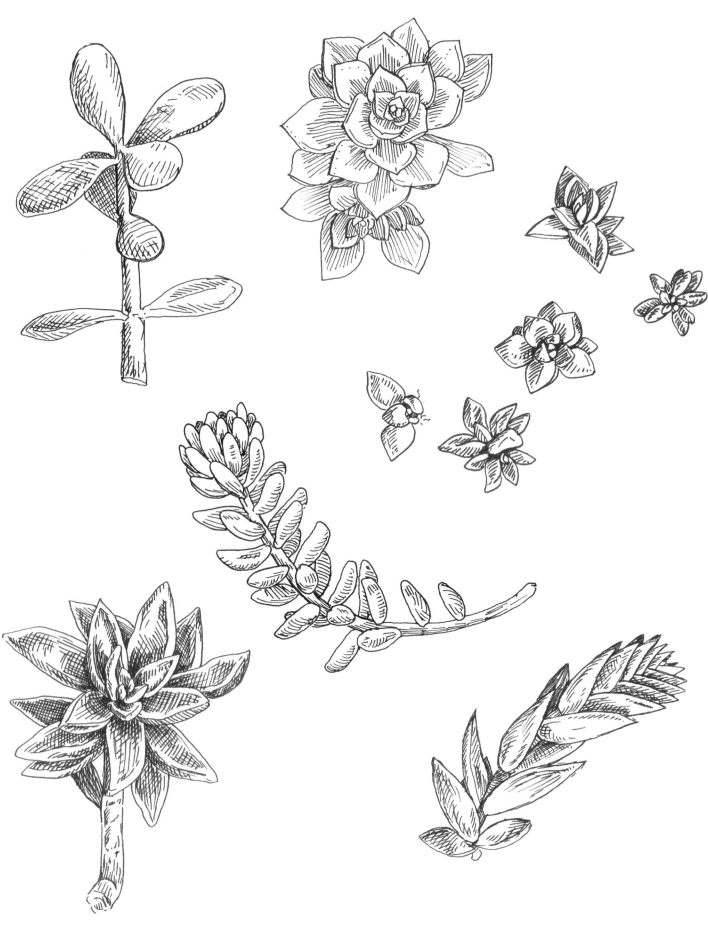

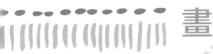

畫 盆栽植物

準備練習畫較大型的植物時，畫法會變得比較複雜。盆栽植物與樹木都很適合當成畫畫的主題，因為它們比我們的畫紙還大，畫這樣的主題非常具有挑戰性。因為這時必須將大型的立體植物，轉畫成小型的平面圖畫。這需要多多練習，所以請要有耐心。

盆栽植物是很好的入門練習。如果家裡沒有盆栽植物可以畫，可以到園藝店或花圃找找。

琴葉榕是非常適合練習畫的主題，因為它的葉子很大，輪廓簡單，就像淚珠或橢圓形。

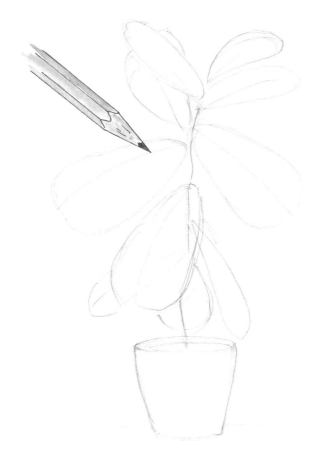

先畫出盆子的部份，如果可以看到盆子內裡，要請注意盆子上緣的曲線。接著輕輕畫出中間的莖，以及淚珠與橢圓形狀的葉子。然後在面對你的每片寬大葉子中央，直直畫出一條葉脈。

開始修飾葉子的形狀。邊緣要畫得不規則，正對著自己的葉子前端則是要畫得往下。如果葉子不是正對著自己，要把較遠的葉子邊緣畫出來。然後輕輕畫出葉子上的葉脈。

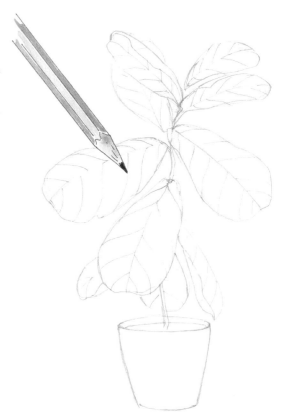

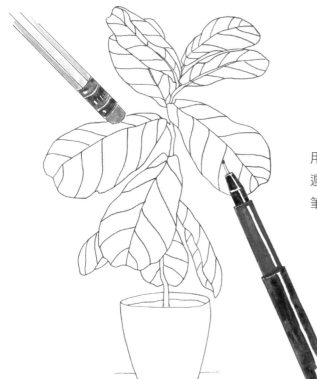

用防水的筆，把全部的線條描一遍。等墨水乾了，擦掉看得到的鉛筆線條。

選一種自己喜歡的上色方式，先在葉子上塗上一層淡淡的綠色、在葉柄上塗上咖啡色，然後在盆子上塗上陰影部分。

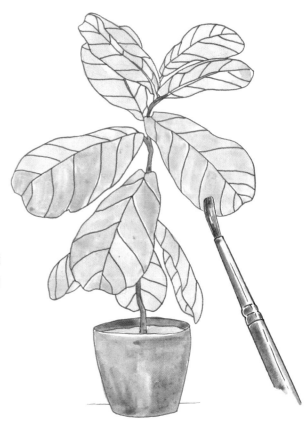

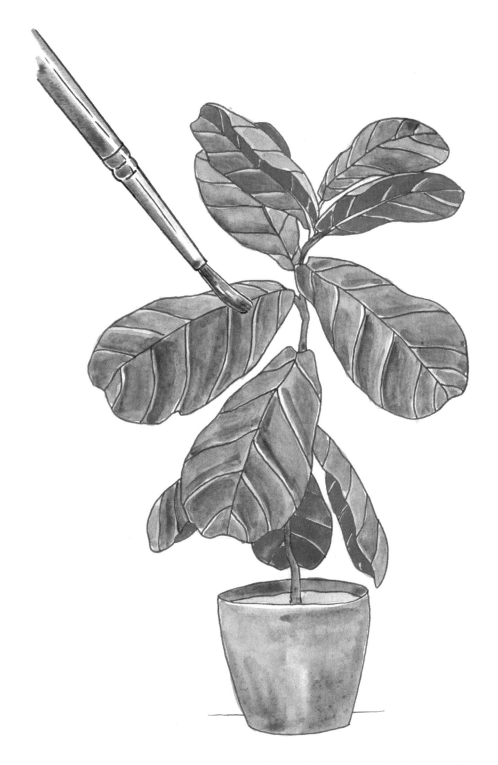

在葉子上塗上第二層綠色，在葉脈和中央的部份留一些白色的部份。將一些紅色調在綠色裡，調成帶綠色的深咖啡色，來畫陰影。琴葉榕的葉子呈起伏波浪狀，所以葉子應該都不太一樣。在下面的葉子顏色最深，要畫兩層才能呈現夠深的陰影。

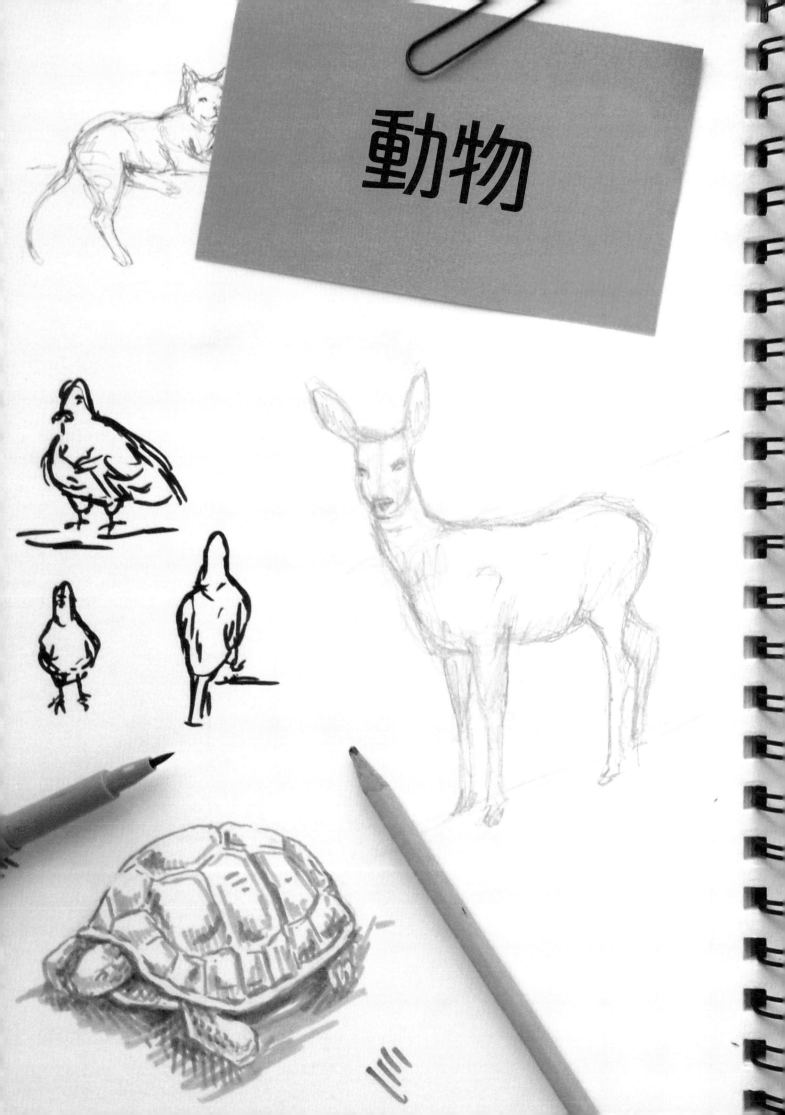

動物

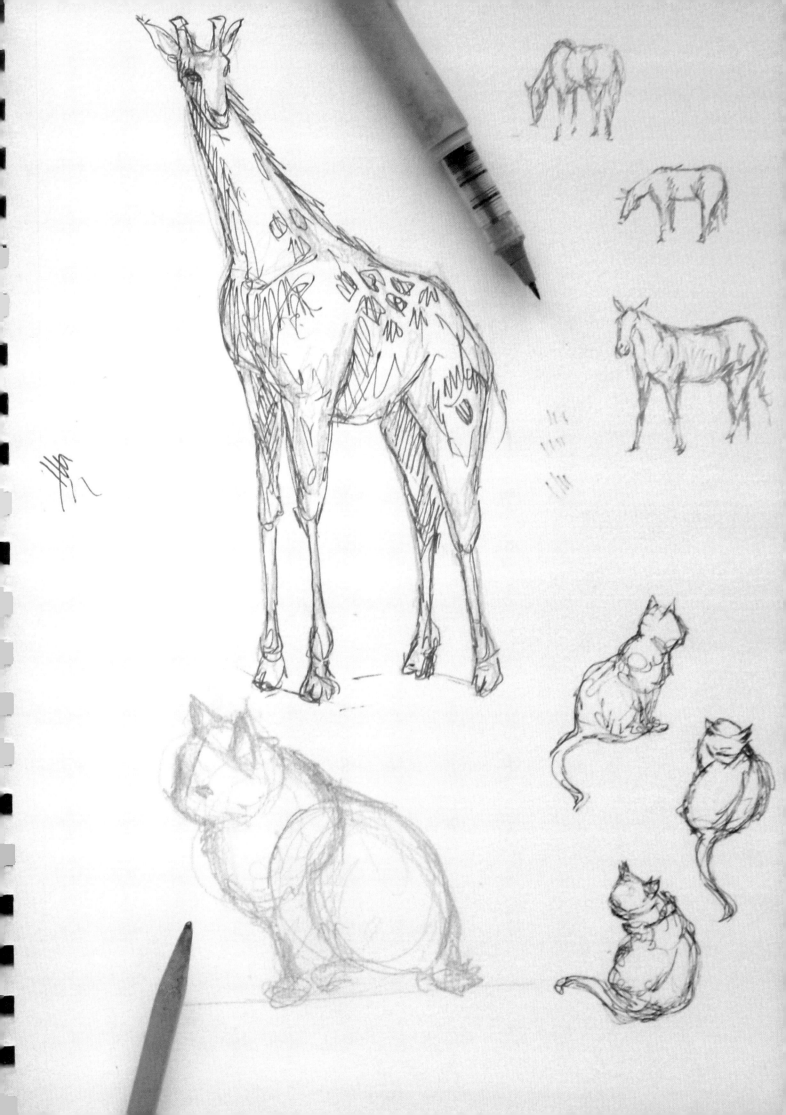

形狀與
動態畫法

動物畫起來會很有趣，因為世界上有各式各樣的動物可以畫！從我們的寵物到動物園的外來動物，很多地方都可以看得到動物。

我通常是去動物園畫動物。動物園裡有非常多種類的動物是平常不容易看到，只有可能在照片裡才會看到。自然歷史博物館也會很有趣。那裡有已經絕種的生物標本展示，也有動物與昆蟲的標本，可以很輕鬆地在裡面練習畫，不必擔心畫到一半牠們就跑了。

旅行時，我會特別喜歡畫鴿子或貓。但牠們移動速度很快，所以我都是以速寫方式簡略畫下來，來捕捉牠們的動態感。

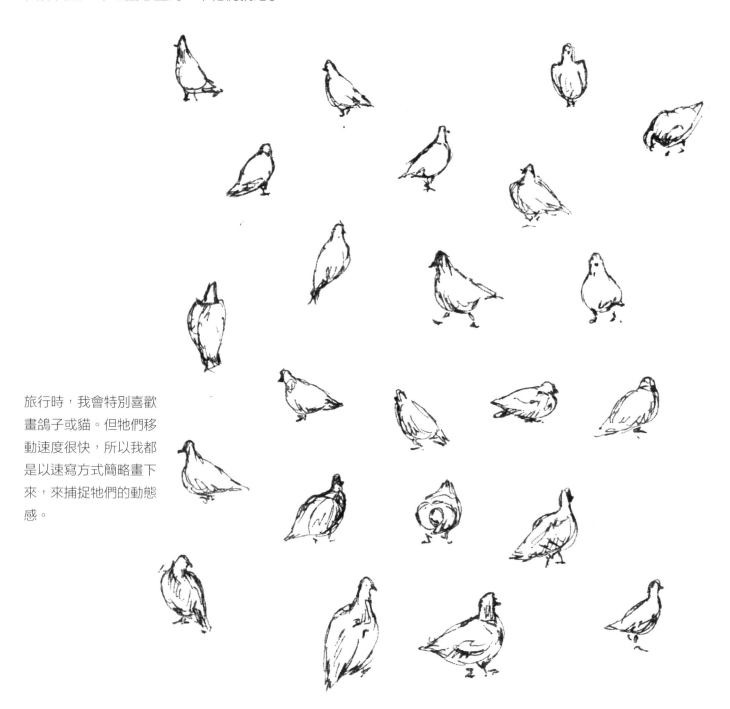

找到形狀

跟畫人物一樣，你可以將動物分解成基本形狀。因為每種動物的差異性可能非常
大，畫貓或狗的形狀也許跟馬或鳥是完全不同。所以要有耐心輕輕地畫。請先研究
這頁的動物，看看是否可以辨認出牠們各自的形狀是哪些。

動態速寫

對於剛開始畫動物的初學者來說，動態速寫是很棒的練習方式。這種畫法可以用各種筆畫，包括鉛筆、一般的筆，還有麥克筆。我自己喜歡用寬筆頭的筆來畫，因為如果動物也一直動來動去，用這類的筆可以畫得很快。

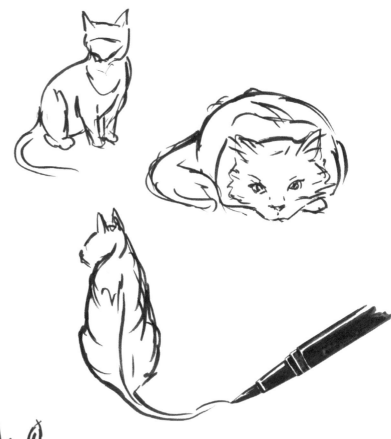

動態速寫也很適合用來畫大型動物。這類動物當然是由較大的形狀組成，所以線條也可以畫得比較粗而且快速。

在動態速寫中，你可以利用筆觸的重量與厚度來呈現比較深與比較暗的部份。筆觸線條越細，看起來就會較淺較淡。較細的線條很適合用來畫動物的毛髮、加上質地感，或尾巴細小的尾端。較粗的線條，看起來就會比較暗沉。

加入其他媒材來畫

沒有什麼媒材是不能拿來畫畫的。我畫鴿子的時候，有時候會先畫上顏色，有時候是最後畫上，通常都是看當時的感覺決定。嘗試不同的畫法是非常好的練習。如果我是要先上色，我會先用鉛筆打底，將鴿子分解成幾個形狀畫出來，接著用許多重疊的線條很快速寫。

塗上水彩並等顏料乾了之後，就可以用簽字筆畫（防水性或水溶性的都可以），並加上用水彩畫筆無法畫出的小細部，例如羽毛、腳部、鳥嘴、眼睛。可以畫得很快速與簡略，來呈現動態感。

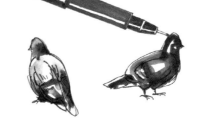

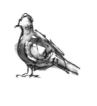

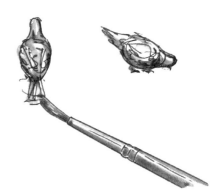

也可以先用水溶性的筆畫，然後用畫筆沾水加以暈開。

畫雞

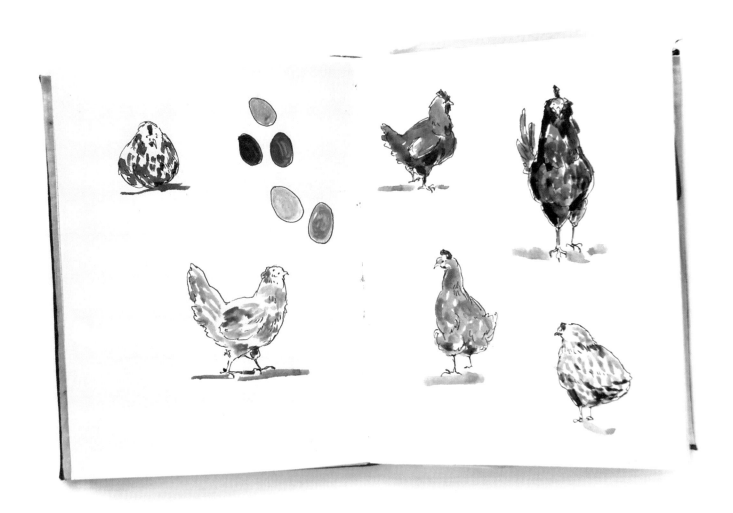

畫雞非常有趣，因為牠們每一隻都是那麼的不同！

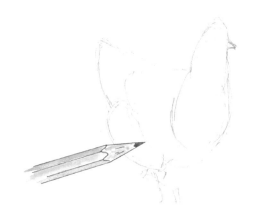

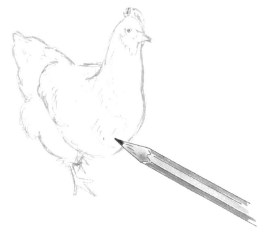

先概略畫出形狀。注意頭跟脖子如何組合成一個形狀。依據雞的種類，其他主要的形狀是身體、尾巴尾端、翅膀，以及腳上方的鬆軟蓬鬆的絨毛。

連結各個形狀，形成一個完整的身體。你可以擦掉多餘的線條，然後開始在臉部加上細部。

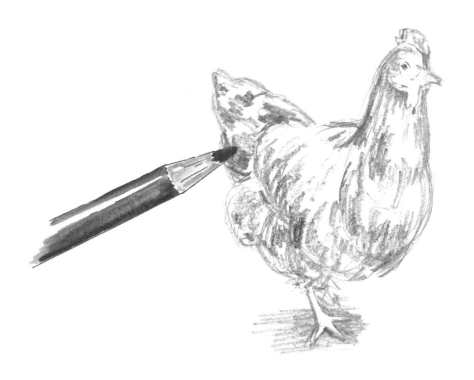

用筆芯較軟的鉛筆（從B到7B都可以）、黑檀木鉛筆，或手邊正在用的鉛筆（只是要多用點力道畫），來開始加上陰影。這些陰影線條應該也可以為羽毛部份加添立體感。畫上一些彎曲的弧線，來呈現羽毛的走向。

對於顏色很淺的區塊，例如腳，可以在它們周圍畫上陰影，只留下腳的形狀。在雞身上最明亮的區塊只要畫上少許一點點線條，或是完全留白也可以。

繼續畫上線條，直到畫出最深的陰影，以跟最亮的區塊形成對比。擦掉任何會影響畫面的線條。

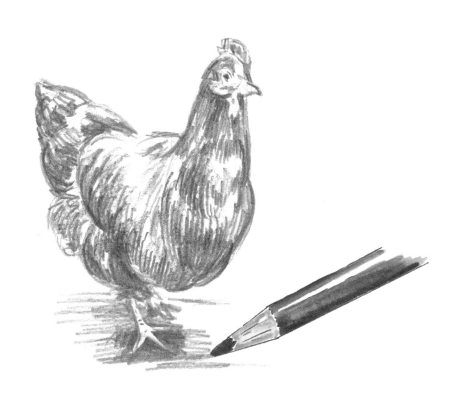

畫貓

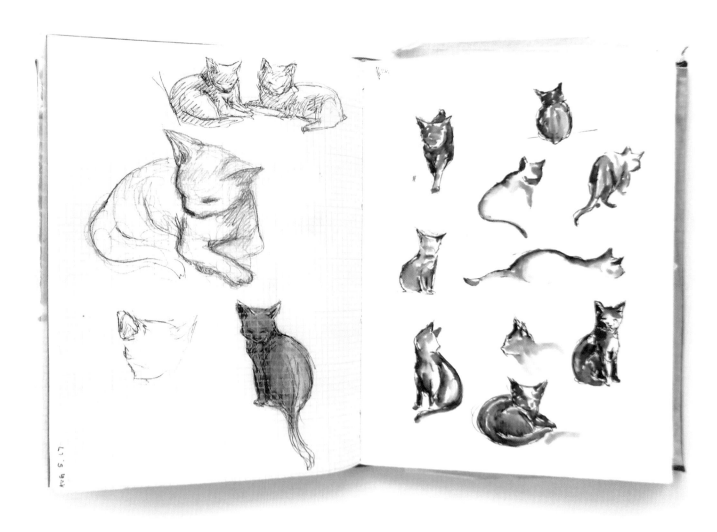

我喜歡畫貓，因為牠們會把身體扭成各種形狀。牠們身體的柔軟度真是令人不可思議，而且會一直睡很久，很適合當成練習的對象。

先將貓分解成幾個形狀。身體、頭跟爪子大部分都是圓形的形狀。耳朵與腿比較細長，前腿則是長長的不規則四邊形。

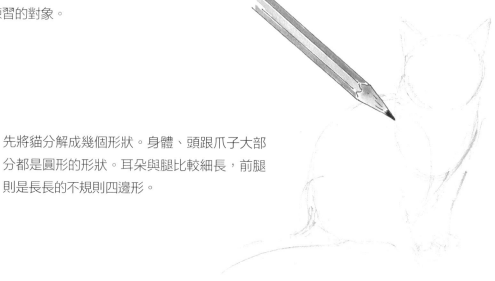

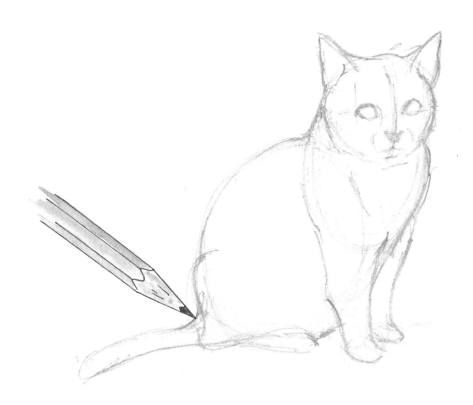

將形狀連結起來，擦掉不需要的線條。先在臉部畫上更多的細部。就像畫人的臉，你可以先在中間畫出一條弧線，這樣比較容易確認五官的位置。

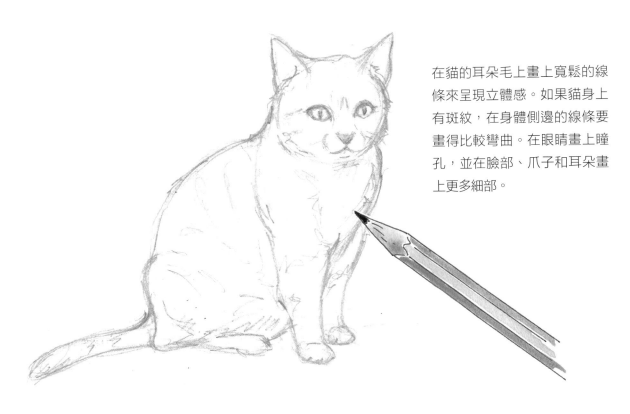

在貓的耳朵毛上畫上寬鬆的線條來呈現立體感。如果貓身上有斑紋，在身體側邊的線條要畫得比較彎曲。在眼睛畫上瞳孔，並在臉部、爪子和耳朵畫上更多細部。

用水溶性的筆，在貓身上最暗的部份畫上影線，例如毛上的斑紋，以及沒有什麼光線照到的部份。通常陰影的部份是在後面與腿部、橫過肚子的部份、臉部下面，不過還是要看光源在哪裡。勾勒出臉上的五官，包括眼睛、鼻子、耳朵，以及嘴巴。

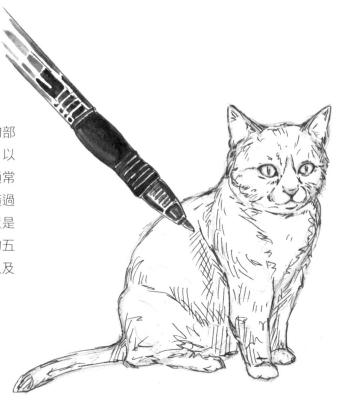

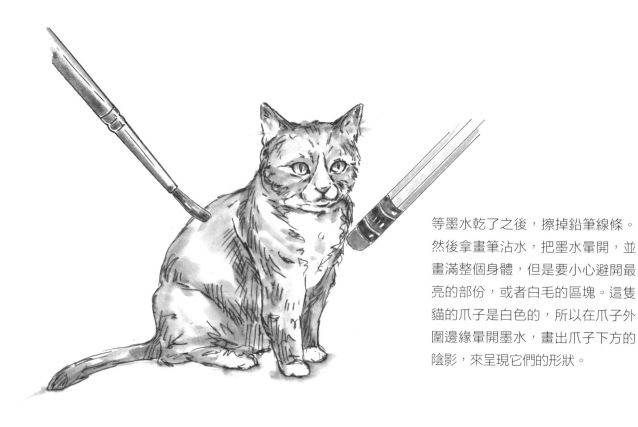

等墨水乾了之後，擦掉鉛筆線條。然後拿畫筆沾水，把墨水暈開，並畫滿整個身體，但是要小心避開最亮的部份，或者白毛的區塊。這隻貓的爪子是白色的，所以在爪子外圍邊緣暈開墨水，畫出爪子下方的陰影，來呈現它們的形狀。

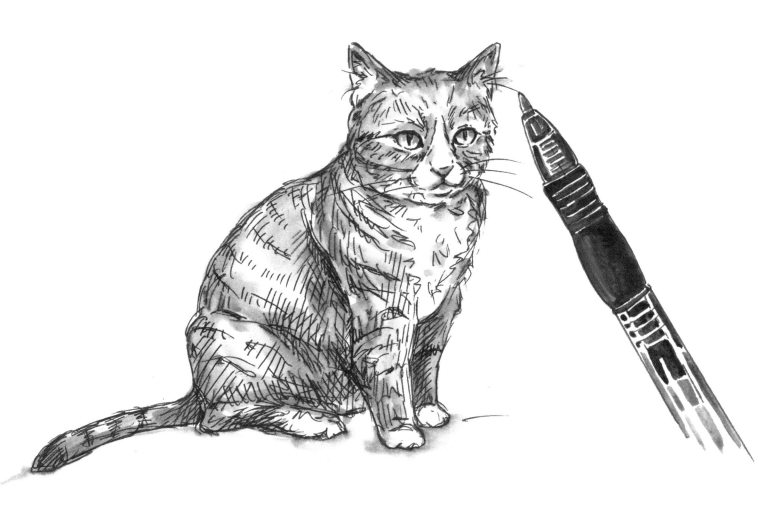

再用原子筆來畫，加上一些線條來呈現更多質地感。這些線條可以沿著貓的身體側邊彎曲，來呈現貓毛方向的變化。再加上更多最深的陰影。最後加上臉上與耳朵的鬍鬚，來表現這隻貓的獨特性。

畫狗

狗是很不錯的主題，因為牠們也是可以睡很長一段時間，坐著的時候也能乖乖不動。以動態速寫來畫狗會非常有趣！

先將狗狗拆解成幾個形狀。狗的種類會決定形狀的大小與數量。例如吉娃娃的形狀，就比聖伯納犬的形狀小，數量也較少。如果畫的是毛茸茸的狗，請先試著勾勒出毛髮的最外圍邊緣，還有可以看得到的、在毛髮之下的身體形狀。

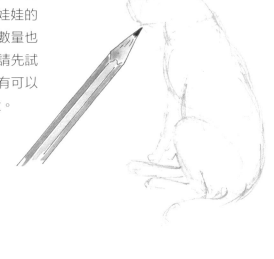

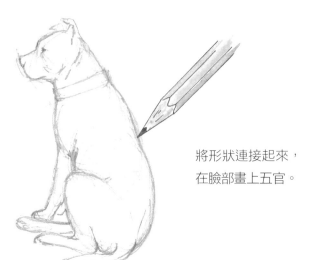

將形狀連接起來，在臉部畫上五官。

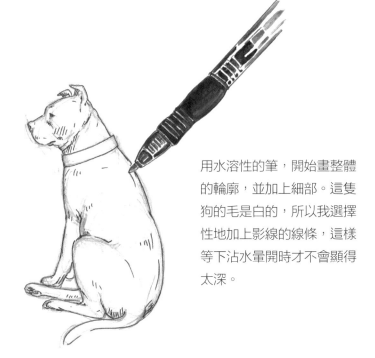

用水溶性的筆，開始畫整體的輪廓，並加上細部。這隻狗的毛是白的，所以我選擇性地加上影線的線條，這樣等下沾水暈開時才不會顯得太深。

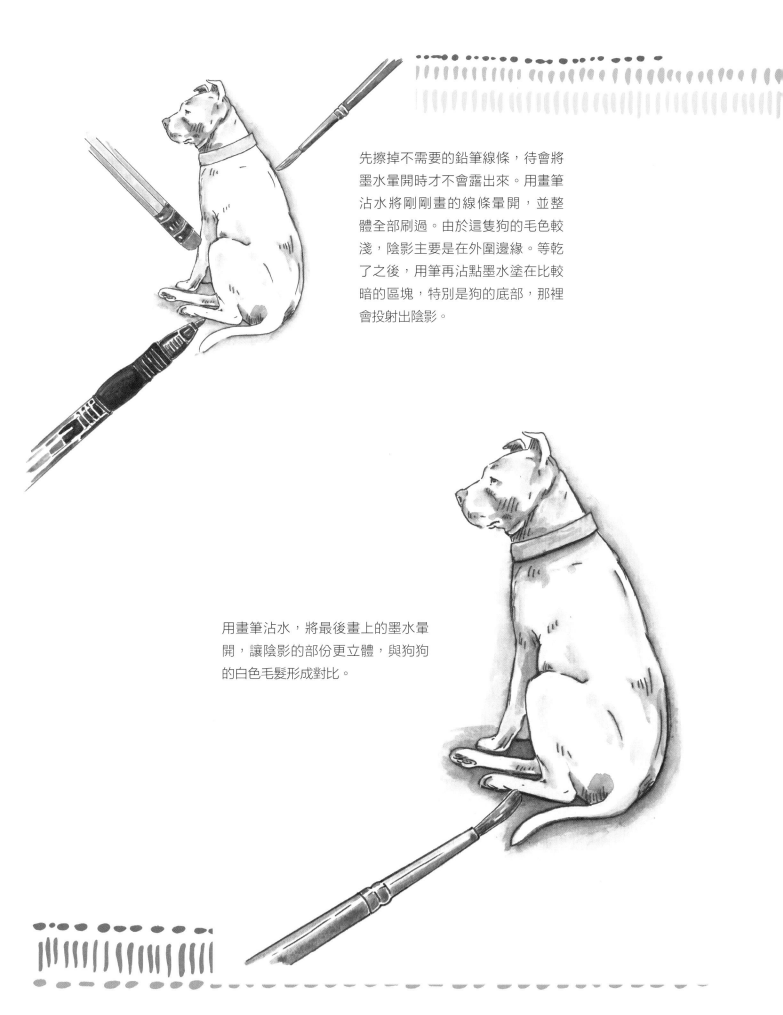

先擦掉不需要的鉛筆線條，待會將
墨水暈開時才不會露出來。用畫筆
沾水將剛剛畫的線條暈開，並整
體全部刷過。由於這隻狗的毛色較
淺，陰影主要是在外圍邊緣。等乾
了之後，用筆再沾點墨水塗在比較
暗的區塊，特別是狗的底部，那裡
會投射出陰影。

用畫筆沾水，將最後畫上的墨水暈
開，讓陰影的部份更立體，與狗狗
的白色毛髮形成對比。

關於作者

雀兒喜・沃德（Chelsea Ward）

成長於美國南加州，對於手作與畫畫非常有興趣。

雀兒喜於2010年自德州大學奧斯汀分校的藝術系畢業後，移居義大利兩年。之後回到加州，創立了Sketchy Notions這個品牌（卡片與紙製品的系列），並在知名的Etsy手工藝品網站有一家店，銷售手作客製化珠寶。她也在加州與托斯卡尼透過Arts Outreach開設藝術課程。

關於更多作者與她的作品訊息，請上網查看：
www.chelseawardart.com

小叮嚀

不論畫的是什麼樣的主題，例如畫貓咪坐在窗戶邊，或是拿著花的人，請要有耐心，慢慢來。只要多練習，用自己喜歡的畫畫工具，想畫什麼都可以！

祝大家畫得開心！